全国高等职业院校艺术设计类"十三五"规划教材

总主编／肖勇　傅祎

立体构成

（第2版）

主　编　曲向梅　李　娜
副主编　何广超　窦如令　邢艳春
参　编　黄　濮　汤　闯　高　静　杨　南

THREE DIMENTIONAL COMPOSITION

北京理工大学出版社
BEIJING INSTITUTE OF TECHNOLOGY PRESS

内容提要

本书共由12章组成，包括立体构成概述、空间立体造型的构成要素、立体构成的形态元素及其特征、面材构成、线材构成、块材构成、立体构成材料、立体构成的形式美法则、立体感觉与视觉情感、立体构成的技术要素与步骤、立体构成在设计领域的应用、作品欣赏等内容。本书编写思路清晰，结构合理，内容丰富，理论与实际相结合，符合高职高专的教学特点。

本书既可作为高职高专院校艺术设计专业及相关专业教材，也可作为各类培训机构相关专业的教学用书。

版权专有　侵权必究

图书在版编目（CIP）数据

立体构成 / 曲向梅，李娜主编.—2版.—北京：北京理工大学出版社，2019.7（2019.8重印）
ISBN 978-7-5682-7278-0

Ⅰ.①立…　Ⅱ.①曲…②李…　Ⅲ.①立体造型－高等学校－教材　Ⅳ.①J06

中国版本图书馆CIP数据核字（2019）第146534号

出版发行 / 北京理工大学出版社有限责任公司
社　　址 / 北京市海淀区中关村南大街5号
邮　　编 / 100081
电　　话 /（010）68914775（总编室）
　　　　　（010）82562903（教材售后服务热线）
　　　　　（010）68948351（其他图书服务热线）
网　　址 / http://www.bitpress.com.cn
经　　销 / 全国各地新华书店
印　　刷 / 河北鸿祥信彩印刷有限公司
开　　本 / 889毫米×1194毫米　1/16
印　　张 / 7　　　　　　　　　　　　　　　　　　　责任编辑 / 王晓莉
字　　数 / 179千字　　　　　　　　　　　　　　　　文案编辑 / 王晓莉
版　　次 / 2019年7月第2版　2019年8月第2次印刷　　责任校对 / 周瑞红
定　　价 / 45.00元　　　　　　　　　　　　　　　　责任印制 / 边心超

图书出现印装质量问题，请拨打售后服务热线，本社负责调换

总序 GENERAL PREFACE

20世纪80年代初，中国真正的现代艺术设计教育开始起步。20世纪90年代末以来，中国现代产业迅速崛起，在现代产业大量需求设计人才的市场驱动下，我国各大院校实行了扩大招生的政策，艺术设计教育迅速膨胀。迄今为止，几乎所有的高校都开设了艺术设计类专业，艺术类专业已经成为最热门的专业之一，中国已经发展成为世界上最大的艺术设计教育大国。

但我们应该清醒地认识到，艺术和设计是一个非常庞大的教育体系，包括了设计教育的所有科目，如建筑设计、室内设计、服装设计、工业产品设计、平面设计、包装设计等，而我国的现代艺术设计教育尚处于初创阶段，教学范畴仍集中在服装设计、室内装潢、视觉传达等比较单一的设计领域，设计理念与信息产业的要求仍有较大的差距。

为了符合信息产业的时代要求，中国各大艺术设计教育院校在专业设置方面提出了"拓宽基础、淡化专业"的教学改革方案，在人才培养方面提出了培养"通才"的目标。正如姜今先生在其专著《设计艺术》中所指出的"工业＋商业＋科学＋艺术＝设计"，现代艺术设计教育越来越注重对当代设计师知识结构的建立，在教学过程中不仅要传授必要的专业知识，还要讲解哲学、社会科学、历史学、心理学、宗教学、数学、艺术学、美学等知识，以便培养出具备综合素质能力的优秀设计师。另外，在现代艺术设计院校中，对设计方法、基础工艺、专业设计及毕业设计等实践类课程的讲授也越来越注重教学课题的创新。

理论来源于实践、指导实践并接受实践的检验，我国现代艺术设计教育的研究正是沿着这样的路线，在设计理论与教学实践中不断摸索前进。在具体的教学理论方面，几年前或十几年前的教材已经无法满足现代艺术教育的需求，知识的快速更新为现代艺术教育理论的发展提供了新的平台，兼具知识性、创新性、前瞻性的教材不断涌现出来。

随着社会多元化产业的发展，社会对艺术设计类人才的需求逐年增加，现在全国已有1400多所高校设立了艺术设计类专业，而且各高等院校每年都在扩招艺术设计专业的学生，每年的毕业生超过10万人。

随着教学的不断成熟和完善，艺术设计专业科目的划分越来越细致，涉及的范围也越来越广泛。我们通过查阅大量国内外著名设计类院校的相关教学资料，深入学习各相关艺术院校的成功办学经验，同时邀请资深专家进行讨论认证，发觉有必要推出一套新的、较为完整、系统的专业院校艺术设计教材，以适应当前艺术设计教学的需求。

我们策划出版的这套艺术设计类系列教材，是根据多数专业院校的教学内容安排设定的，所涉及的专业课程主要有艺术设计专业基础课程、平面广告设计专业课程、环境艺术设计专业课程、动画专业课程等。同时还以专业为系列进行了细致的划分，内容全面、难度适中，能满足各专业教学的需求。

　　本套教材在编写过程中充分考虑了艺术设计类专业的教学特点，把教学与实践紧密地结合起来，参照当今市场对人才的新要求，注重应用技术的传授，强调学生实际应用能力的培养。而且，每本教材都配有相应的电子教学课件或素材资料，可大大方便教学。

　　在内容的选取与组织上，本套教材以规范性、知识性、专业性、创新性、前瞻性为目标，以项目训练、课题设计、实例分析、课后思考与练习等多种方式，引导学生考察设计施工现场、学习优秀设计作品实例，力求使教材内容结构合理、知识丰富、特色鲜明。

　　本套教材在艺术设计类专业教材的知识层面也有了重大创新，做到了紧跟时代步伐，在新的教育环境下，引入了全新的知识内容和教育理念，使教材具有较强的针对性、实用性及时代感，是当代中国艺术设计教育的新成果。

　　本套教材自出版后，受到了广大院校师生的赞誉和好评。经过广泛评估及调研，我们特意遴选了一批销量好、内容经典、市场反响好的教材进行了信息化改造升级，除了对内文进行全面修订外，还配套了精心制作的微课、视频，提供了相关阅读拓展资料。同时将策划出版选题中具有信息化特色、配套资源丰富的优质稿件也纳入了本套教材中出版，并将丛书名由原先的"21世纪高等院校精品规划教材"调整为全国高等职业院校艺术设计类"十三五"规划教材，以适应当前信息化教学的需要。

　　全国高等职业院校艺术设计类"十三五"规划教材是对信息化教材的一种探索和尝试。为了给相关专业的院校师生提供更多增值服务，我们还特意开通了"建艺通"微信公众号，负责对教材配套资源进行统一管理，并为读者提供行业资讯及配套资源下载服务。如果您在使用过程中，有任何建议或疑问，可通过"建艺通"微信公众号向我们反馈。

　　诚然，中国艺术设计类专业的发展现状随着市场经济的深入发展将会逐步改变，也会随着教育体制的健全不断完善，但这个过程中出现的一系列问题，还有待我们进一步思考和探索。我们相信，中国艺术设计教育的未来必将呈现出百花齐放、欣欣向荣的景象！

<div style="text-align:right">肖 勇 傅 祎</div>

"建艺通"微信公众

前言 PREFACE

随着经济的快速发展，人们的审美意识不断提高，对设计人员也提出了更高的要求，处在信息化时代的设计者应该具有了解设计前沿思想、把握时代设计主流的思维创新能力和实际设计能力。作为构成课程体系之一的立体构成正是着力于对这种能力的培养，是造型设计基础向专业设计过渡的桥梁。

立体构成是主要研究三维空间形态的一门设计基础课程，以挖掘构成理论规律、启发创造意识、培养创造能力为原则，全面提高学生的理性概括能力、形态感知能力、实践制作能力以及创新能力。从这一点出发，本教材有针对性地收集了一些能够体现当代设计主流的经典之作，并结合现代设计风格，从理论上对其进行了深入浅出的分析，从而将构成理论教育提升到理论与实际、设计与实践紧密结合的高度。

本书在首版基础上，主要进行了如下几方面的改进和完善：一是配备了丰富的二维码资源，扫码即可观看相关的配套资料，有助于读者更全面地了解学科相关知识及资讯；二是更新了书稿中的部分陈旧内容，并完善或引入了立体材料的加工工艺、联想与意境、立体构成的技术要素与步骤、立体构成在家具设计中的应用等内容，使教学更贴近当今实际需求；三是更换了作品欣赏案例，以便为读者提供更契合当代人审美需求的优秀作品。

考虑到各设计专业的不同特点，本教材在编写结构上作了一定的调整，以设计实践为中心，融合了平面构成和色彩构成的知识点，辐射相应理论点，体现立体构成的整体教学风貌。

本教材在修订过程中引用和参阅了国内外相关典籍，有些图片囿于时间、人力、物力原因未能一一注明出处及作者，在此向这些作者表达最诚挚的谢意。

因编者水平有限，书中难免会有纰漏和不妥之处，恳请同人、专家及广大读者批评指正。

编　者

目录 CONTENTS

第一章　立体构成概述 ···001
第一节　立体构成的起源与发展 ···001
第二节　立体构成课程的创立 ···004

第二章　空间立体造型的构成要素 ···007
第一节　形态 ···007
第二节　空间 ···009

第三章　立体构成的形态元素及其特征 ···015
第一节　点 ···015
第二节　线 ···018
第三节　面 ···021
第四节　体 ···024

第四章　面材构成 ···028
第一节　面材构成概述 ···028
第二节　半立体构成 ···029
第三节　板式构成 ···034
第四节　柱体构成 ···037
第五节　几何多面体构成 ···040
第六节　仿生构成 ···043

第五章　线材构成 ···047
第一节　线材构成概述 ···047
第二节　硬线材构成 ···048
第三节　软线材构成 ···050

第六章　块材构成 ···052
第一节　块材构成概述 ···052
第二节　块材的分割构成 ···053
第三节　块材的组合构成 ···054
第四节　综合构成 ···057

第七章　立体构成材料 ···059
第一节　材料的选择 ···059
第二节　材料的分析与应用 ···061

第八章　立体构成的形式美法则 ···068
第一节　对称与平衡 ···068
第二节　节奏与韵律 ···069
第三节　比例与强调 ···070
第四节　对比与调和 ···072
第五节　联想与意境 ···073
第六节　形式美的总法则 ···074

第九章　立体感觉与视觉情感 ···076
第一节　质量感 ···076
第二节　空间感 ···079
第三节　肌理感 ···081
第四节　错觉感 ···083

第十章　立体构成的技术要素与步骤 ···085
第一节　创意和计划 ···085
第二节　图样与选材 ···086
第三节　测量和放样 ···087
第四节　初加工与精加工 ···088
第五节　成型与组接 ···089
第六节　抛光与上色 ···089

第十一章　立体构成在设计领域的应用 ···091
第一节　立体构成在服装设计中的应用 ···091
第二节　立体构成在包装设计中的应用 ···092
第三节　立体构成在家具设计中的应用 ···093
第四节　立体构成在建筑设计中的应用 ···094
第五节　立体构成在城市雕塑设计中的应用 ···095
第六节　立体构成在展示设计中的应用 ···096
第七节　立体构成在工业产品设计中的应用 ···097

第十二章　作品欣赏 ···099

参考文献 ···106

CHAPTER ONE

第一章 立体构成概述

知识目标
了解立体构成的起源、沿革及发展趋势，了解立体构成课程的创立。

能力目标
对立体构成的理论性基础知识有所了解，为后续的学习打下良好的基础。

第一节 立体构成的起源与发展

一、立体构成的起源

回顾人类历史文明发展的历史，原始社会新石器和金石并用时代的巨石建筑是迄今为止最早的建筑艺术之一。

巨石建筑的形式有单石、石棚、石栏三种形式。单石即为后来的纪念碑的原型；石棚也叫石桌，是陵墓建筑的开端（图1-1）；石栏被认为是教堂建筑的雏形。

巨石建筑在世界各地都有发现，虽然分布区域、风格不同，但从形式上都体现了原始艺术的稚拙与粗犷、简约与质朴，它们如静止的语言构成符号诉说着人类文明的开端，佐证人类文明的历史。著名的英国南部索尔兹伯里的巨石阵被学者们认为是最早的祭祀太阳神的神庙，气势雄伟，神圣庄严（图1-2）。

巨石建筑证明了：通过对巨石存在的客体进行构建和组合，人类作为创作的主体已经对精神需求有了一定的向往与追求，并有意识、有目的、有计划地将其呈现出来，体现了人类在早期劳动创作过程中群体的积极合作精神。

这种对巨石进行构建的集体劳动创作行为，可以说是最早的"立体构成"。

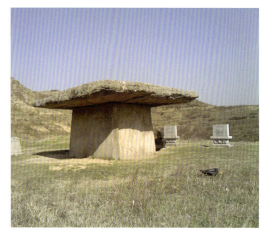

图 1-1　石棚

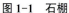

图 1-2　英国南部索尔兹伯里的巨石阵

二、立体构成的沿革

西方绘画史上的"立体主义"（Cubism）是极具理念的艺术流派，受塞尚晚期绘画中抽象视觉分析的影响及非洲面具造型的启发而创立，以其画风是将每个形态、事物还原为立方体而得名。"立体派"主要追求一种几何形体与形式的排列组合所产生的形式美感，如立体派大师毕加索的《格尔尼卡》（图1-3）。

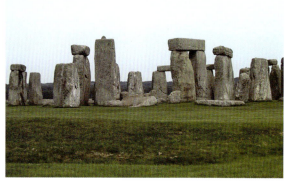

图 1-3　格尔尼卡　毕加索（西班牙）

立体主义否定从一个视点观察事物和表现事物的传统方法，把明暗、光线、空气、氛围表现的趣味让位于直线、曲线所构成的轮廓及块面堆积与交错的趣味和情调。立体主义主张不依靠视觉经验与感性认识，而是依靠理性观念和思维，被看作是现代艺术的分水岭。

作为艺术的风格与流派，构成思想的萌芽最早出现在19世纪的风格派（De Stijl）与构成主义（Constructivism）运动中。

风格派艺术家强调艺术的抽象和简化，以数学式的结构反对传统艺术形式，并将构成理论引入设计。他们拒绝使用任何具象元素，而用几何的抽象化与单纯化表现纯粹的精神，如风格派创始人——荷兰画家蒙德里安的《三色构图》（图1-4），其表现形式体现了分割与比例的装饰美感。

构成主义强调点、线、面三度空间的抽象构成形式，《悬吊的构成》（图1-5）是第一件把运动引进构成的雕塑作品。

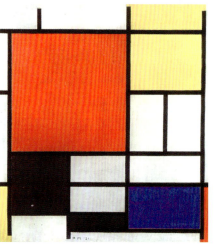

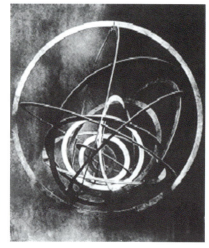

图 1-4　三色构图　蒙德里安（荷兰）　　图 1-5　悬吊的构成　罗德琴科（俄罗斯）

立体主义、风格派和构成主义都热衷于几何形体、空间、色彩的构成效果。它们的价值并非仅限于艺术流派的探索精神与标新立异，重要的是它们不仅影响了 20 世纪绘画的发展，还有力地推动了建筑和设计艺术的革新。立体主义、风格派和构成主义为后来立体构成课程教学的体系化提供了丰富的原始资源。

三、立体构成的发展趋势

随着现代科技的发展，立体构成与其他艺术类别一样呈现多元化的发展趋势。

1. 向"本土化"设计方向发展

自"包豪斯"构成教学体系传入我国以来，我国创作的构成作品往往缺少"本土特色"。艺术设计领域不断呼吁中国设计要"立足于本土"，只有这样才能在世界设计领域里占据一席之地。其实，在中国传统建筑、家具、服饰等艺术形式中，很容易发掘很多适合构成创作的东西，将其进行整理、提炼后，便可创造时尚与传统并存的本土设计。立体构成作为辅助艺术设计教学的一门学科，自然应顺应历史潮流。无论中国立体构成艺术如何发展，艺术创作者都应处理好我国传统文化与外来文化的关系，进而创造出具有中国特色的艺术设计作品。

2. 向"多元化"设计方向发展

我国艺术设计在向本土方向发展的同时，又呈现"多元化"的特征。随着当今世界各民族间频繁的文化交流，众多艺术派别不断涌现。加上艺术创作环境比较宽松，纷呈的艺术流派直接影响着艺术创作，这也为立体构成提供了新的思想、观念、方法、原理和途径，使其向着多样化、全面化的方向发展，赋予作品以新的生命力。

3. 向"功能化"设计方向发展

艺术设计的核心目的是服从使用功能，因此，一旦脱离使用功能和生产加工，艺术设计便失去了意义。对于立体构成作品而言，其创作意图虽不是从实用角度出发的，但它最终是为艺术设计服务的，是要解决艺术设计过程中诸如使用功能、生产方式等问题的。因此，"功能化"也必将是立体构成艺术未来发展的重要方向之一。

4. 向"专业化"设计方向发展

为更好地满足人们生产和生活的需要，现代工业针对不同的消费群体制造了不同的专业产品并进行了不同的产品定位。这对立体构成的创作提出了不同的要求，并引导立体构成创作向"专业化"方向发展。因此，立体构成的创作者应根据所从事专业的特点，在"功能化"设计的基础上，走"专业化"创作之路，使作品更加规范、专业。

5. 向"绿色化"设计方向发展

立体构成的绿色设计主要体现在环保材料的应用、废弃物品的再利用等作品本身所反映的环保意识，以及作品主题所宣扬的环保效果上。

6. 向"个性化"设计方向发展

设计中的"个性化"主要表现在通过艺术手法将自我情感、自我意识和个人风格融入作品，使其具有深刻的内涵和强大的感染力。随着艺术设计的发展，当代立体构成的设计观念不再局限于以往千篇一律的形式，而是逐渐将设计者的思想、理念和创作手法应用到作品中去；奉行创新方针，运用新材料、新技术，采用新的造型元素和大胆、夸张的色彩，并与时代相结合，赋予作品深刻的内涵，从而给人以耳目一新的感觉，个性化特征日趋突出（图1-6）。

图1-6 现代雕塑几何抽象构成设计 扎哈·哈迪德（英国）

第二节 立体构成课程的创立

一、立体构成与包豪斯学院

1919年3月，具有划时代意义的《包豪斯宣言》以其崭新的思维理念，为设计领域乃至全世界的设计观带来了一场新的革命，同年4月由建筑大师瓦尔特·格罗皮乌斯创立了第一所设计学院——包豪斯学院（图1-7）。

1921年，荷兰"风格派"艺术运动代表人物特奥·凡·杜斯伯格来到包豪斯学院，也带来了"风格派"和"构成主义"的现代设计思潮，并对包豪斯学院的教学进行了直接的指导。

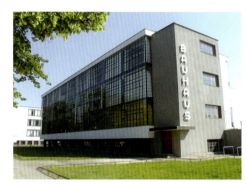

图1-7 包豪斯校舍

包豪斯学院是以符合工业时代的"设计"为教学目的，以建筑为主的设计学院，其教学理念首先强调"以人为本"，要求设计必须为人服务，产品设计体现时代需求，主张艺术与技术的完美结合；其次是摒弃传统的设计思维模式，以简洁单纯的几何形基因（语言）为设计元素（图1-8至图1-10）。

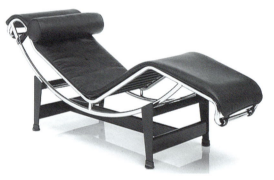

图1-8 长躺椅 柯布西耶（法国）

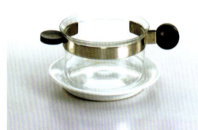

图1-9 茶壶 约瑟·亚伯斯（德国）

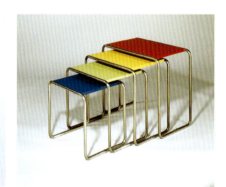

图1-10 椅子 包豪斯

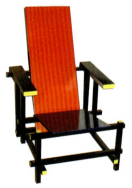

图1-11 座椅 赫里特·里特费尔德（荷兰）

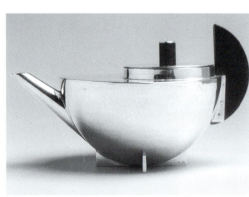

图1-12 茶壶 玛丽安·布兰德（德国）

由此，构成教学逐渐在包豪斯学院占据了主要地位，立体构成也成为设计基础的主干课程。构成教学的体系化使包豪斯在设计史上占据了举足轻重的历史地位。由于历史原因，包豪斯学院于1932年被纳粹以"文化上的布尔什维克主义"的罪名关闭，于1933年瓦解。

尽管包豪斯学院只经历了14年（1919—1933年）的教学历程，用现代审美观审视当时的一些作品，存在过于理性的成分，但其中也不乏经典之作（图1-11和图1-12）。其创造简洁几何造型的教学理念，特别是人文设计思想一直延续至今，以其持久的魅力影响和指导着几代设计师。

二、立体构成的特征和作用

1. 立体构成的特征

立体构成注重对材料、肌理和形态对比的研究，整个立体构成的过程是一个由分割到组合，或由组合到分割的过程。任何形态可以还原到点、线、面，而点、线、面又可以组合成任何形态。立体构成是研究空间形态的学科，主要通过对空间形态的构成训练，运用立体的思维方法和习惯，培养学生对三维空间甚至多维空间的想象能力和组织能力。

2. 立体构成的作用

立体构成是包括技术、材料、加工、设计在内的综合能力训练，可以为将来的专业设计积累大量的基础素材；发现形形色色的对比关系，如物体的大小、线的曲直、肌理的光滑与粗糙、色彩的坚硬感与柔软感等。立体构成可以让学生在不考虑任何附加条件的情况下，研究材料的空间美感变化，从而奠定设计的基础，其作用有：

（1）帮助学生实现从基础课程向专业设计课程的过渡；

（2）帮助学生摆脱习惯性的各种造型（具象干扰）的影响，站在全新而自由的角度观察物象，培养其对事物的感受能力；

（3）有利于学生掌握立体构成的思维方法，为设计提供构思思路和方案。

三、立体构成的教学目的和意义

1. 立体构成的教学目的

（1）提高理性概括能力及训练敏锐的形态感知能力。立体构成教学是对思维模式的培养、对思维方式的引导的教学。首先，学习立体构成理论是对立体构成逻辑思维的锻炼，通过对立体构成造型原理的掌握，理解并学会运用形式美的基本原理指导设计。其次，对自然形态感知能力的培养是对学生的立体感觉的培养，使其具有对自然形态的敏锐感知能力以及对其特征进行抽象、理性的分析能力。

（2）培养发散性思维能力。立体构成教学是训练学生将复杂的感性立体世界进行多元化、多方位的发散性思考，其涉及的表现形式具有无限的可能性。立体构成教学有助于培养多方位的展示想象能力，在总的构成规律指导下，使学生具有宽泛的思考方法和创意，能于共性中提炼出简洁而富有个性的思维创意，而不是千篇一律、千人一面；要在发散思维创作的行为过程中不断培养学生的探索精神。

（3）培养举一反三的实践制作能力。立体构成教学是构成理论与构成实践并重的课程之一，立体构成的过程是对基本原理和规律的实践过程。尽管电子科技工具为设计带来了便捷，但也逐渐造成了感性与创造力的格式化和钝化等负面影响，实践制作的动手能力是将感性认识付诸具体表现的过程。应注重造型制作的过程，以此拉近自然客体与创作主体的距离，了解和掌握技术、材料应用与选择等方面的知识和技能，学会用材料语言表达设计语言，使学生感悟、体验实践的乐趣。通过实践的感性认识和造型体验提升学生的实践制作能力，积累解决实际设计问题的经验。

（4）培养创新性和人文性。立体构成教学是以培养学生创造性思维、改造学生习惯性思维为出发点的创新性思维培养，同时注重加强对其文化意识的培养即人文性的培养，不断提升其审美力和判断力。在教学过程中，使学生了解和掌握当前世界的多元文化和设计主流，并将其融入设计意识之中，以满足人们不断变化和提高的社会实践能力与审美需求。

【作品欣赏】扎哈·哈德迪设计作品

2. 立体构成的教学意义

在信息时代，设计已进入视觉的关注高峰时段，设计的本质是使人们的衣食住行充实而有效率、舒适而有情趣。全球经济一体化的发展，对设计提出了更高的要求，它要求设计对功能、人文、社会等综合因素乃至世界设计主流进行把握。当人们瞩目矗立在北京2008奥运场上的"鸟巢"时，会对其创意发出由衷的赞美，它以没有国界、民族、语言障碍的造型语言诠释了人类弘扬奥运精神的共同美好愿望，其形象已达成世界文化语境的视觉共识（图1-13）。其独特魅力在于其独一无二的构成形式。

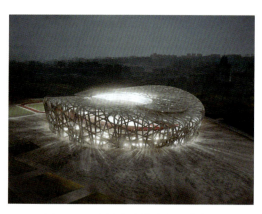

图 1-13　中国国家体育场"鸟巢"

毋庸置疑，立体构成几乎包含了服装、包装、建筑、环艺、装置等一切设计领域的专业基础理论，是理论指导实践教学的重要环节。要设计完成一件具有美感价值的立体形态作品，就必须具有坚实的理论基础，灵活把握时代的设计主流。

本章小结

本章从立体构成的起源与沿革谈起，介绍了立体构成的一些基础知识、立体构成的发展趋势以及立体构成课程的创立等内容。

思考与实训

一、思考题

收集几件自己喜欢的现代设计作品，并总结它们的风格特点。

二、实训题

1. 观察生活中的动植物，并尝试用球体、方体、圆柱体、三角体等形式对其进行抽象表达。
2. 用球体、方体、圆柱体、三角体等简单的几何体设计几件日常生活用品。

CHAPTER TWO

第二章 空间立体造型的构成要素

知识目标
了解形态的概念、分类及表现形式，了解空间的基本特征及空间与形态的关系，重点掌握空间与形态在设计中的表现形式。

能力目标
能够在设计中合理运用形态与空间的表现形式。

第一节 形态

一、形态的概念

在讲形态之前，首先应了解一下形状和形象。形状是指物体或图形由外部的面或线条组合后呈现的外表。形象则是指能引起人的思想或感情活动的形状或姿态，在艺术创造中，常指生物的神情面貌和性格特征。同一形象可具有不同形状，如多人画同一个人物，不管画面上呈现什么形状，所表现的都是同一形象。从这点出发，形象可以说是一种抽象的图形或形体。而形态则是事物内在本质在一定条件下的表现形式，它包括形状和情态（或表情）两个方面。形态强调了"形状之所以如此"的依据，把内部与外部统一起来。例如天安门高大雄伟的形状，给人以威严、宏伟的感觉，会使人联想到中华人民共和国成立时令人兴奋、激动的时刻。在生活中，当人们看到某一物质形态时，会产生不同的心理反应，这种反应会以人的各种表情或动作体现出来。

二、形态的分类及表现形式

世界上所有的形态概括起来不外乎两大类（图2-1）：一类是现实形态（也称具象形态）；另一类是概念形态（也称抽象形态）。

现实形态是指人类生存空间中存在的自然形态与人工形态。

概念形态是指人类对事物的本质进行高度概括后表现出来的一种形态。

1. 现实形态（具象形态）

（1）自然形态。是指自然界中的具体形象未被人类提炼加工的形态。如江河湖海、高山、平原、动植物等。这一形态还可分为生物形态（有机形态），如动物、植物、微生物等（图2-2）；非生物形态（无机形态），如天体、沙石、熔岩等（图2-3）。

图 2-1 形态的分类

图 2-2 盛开的荷花

图 2-3 天体

（2）人工形态。是指人类在生产活动中从事一切创造性活动所产生的形态。这一形态还可分为三维形态，如工业产品、建筑、雕塑等（图2-4）；二维形态，如视觉识别系统等（图2-5）。

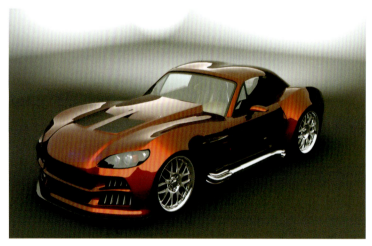

图 2-4 工业产品——汽车

图 2-5 2008北京奥运会会徽

2. 概念形态（抽象形态）

所谓概念形态（抽象形态）是指从自然形态以及具体事物中概括提取出来的，具有相对独立的本质属性以及关系的各种因素。原始概念形态的属性是看不见、听不到、摸不到的，甚至是无形象

的。艺术设计中的概念形态是相对于现实形态而言的。

概念形态（抽象形态）一般又可分为以下几种：

（1）有机概念形态。一般是指在几何形态的基础上，形体的各个方向出现渐变，或形体向某一方向发展变化的形态。如鹅卵石、树冠等都是有机概念形态（图2-6）。

（2）偶然概念形态。是指一种在自然界中偶然遇到的形态，这种形态是偶然或是天然形成的视觉形态。它所体现的是一种生动自然的抽象之美，如石头的天然裂痕边缘所形成的形态；撕纸时，纸的边缘所形成的形态。这种形态是偶然的，不可被模仿的，具有意想不到的效果（图2-7）。

（3）几何概念形态。是指运用几何造型元素体现的一种形态。如圆形、方形、三角形等，它们之间可以任意组合，形成不同的造型艺术（图2-8）。

图2-6　绿篱

图2-7　核　北京国际雕塑公园

图2-8　和平太空舞　北京国际雕塑公园

第二节　空间

所谓空间是指由各实体界面围合而成的空虚部分，空间本身是无法造型或被限定的，它需要借助实体界面来营造。各实体界面是看得见摸得着的，是实际存在的，空间却是看不见摸不着的，但它是能被人感知的，在创造空间形态时，二者是相互依存不可分割的。

一、物理空间与心理空间

物理空间是指被实体包围的可以测量的空间，也就是人们所说的空隙和空虚的部分。物理空间存在的条件是它必须依赖于实体才具有自身的长、宽、高。物理空间是有形的，其空间形态是通过实体的围合及造型而形成的空间（图2-9）。

心理空间实际上没有明确边界，却是可以被感受的空间，它来自形态对周围的扩张。如人们把一座人物雕塑的脸朝一面墙放置，观者就会感到很不舒服，反之小男孩在做跳水的姿势时，面向水

池，感觉就很舒服（图 2-10）。这说明形态对周围的空间有要求，有作用力。心理空间的实质是形体向周围扩张。

图 2-9　长城脚下的公社

图 2-10　跳水　佚名

二、实空间与虚空间

实空间是指一切造型形态本身所占有的空间。实空间是看得见摸得着的，是实际存在的，在造型创作中占主导地位，显得比较厚重（图 2-11）。

虚空间是指造型形态围合限定的空间。一般来说，虚空间是开放的，是能被感知的。对虚空间的探索正在逐渐被人们重视，对虚空间的塑造往往会给人留下无穷的想象力，如英国雕塑家亨利·摩尔的作品（如图 2-12）。

图 2-11　理智　佚名

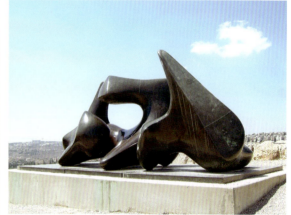

图 2-12　雕塑作品　亨利·摩尔（英国）

三、形态与空间的关系

空间既是有限的也是无限的，它虽然不是可以触及的实体，但就三维立体造型来讲，空间和形态是相互依存的。空间只是一个无限的宇宙时空概念，先于形态而存在，但形态决定空间的性质。空间和形态的关系是你中有我、我中有你，是限定与被限定、包围与被包围的关系。由此可知，就

第二章　空间立体造型的构成要素　011

形态的本质而言，实体形态与空间形态是相同的。在实际的空间表现或艺术造型中，都可以清楚地感受到空间不是为容纳形态而存在的，而是作为设计内容来表现的，如公共空间、中国园林中的假山造型等（图2-13至图2-15）。

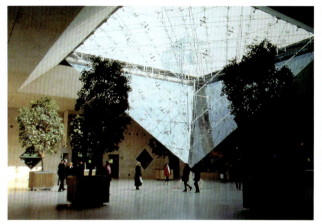

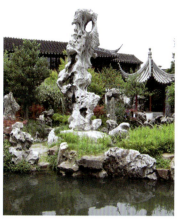

图2-13　巴黎罗浮宫金字塔　贝聿铭（美国）　　　图2-14　北京故宫的城墙　　　图2-15　中国园林中的假山

四、结构与空间

立体构成的结构与空间在生活和设计实践中的应用非常广泛，设计者根据空间的使用性质和所处环境，运用物质技术及艺术手段，创造出功能合理、舒适美观的空间设计。

如建筑内部空间尺度和比例的调整，空间与空间之间的分割、衔接、对比、统一，让观者领悟到结构构思所形成的空间美。

比如藻井是中国传统建筑中室内顶棚的独特装饰部分，一般做成向上隆起的井状，有方形、多边形或圆形凹面，周围饰以各种花纹、雕刻和彩绘。多用在寺庙中的宝座、佛坛上方的最重要部位。在古代建筑结构中占有极其重要的位置（图2-16）。

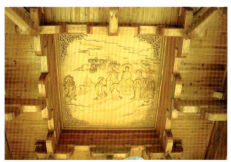

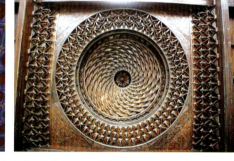
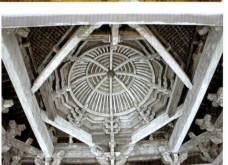
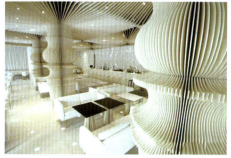
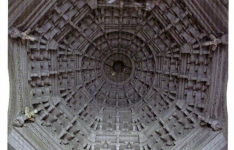

图2-16　建筑藻井与室内立柱设计

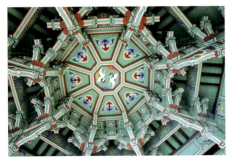
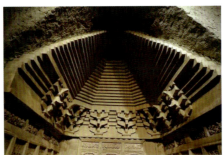

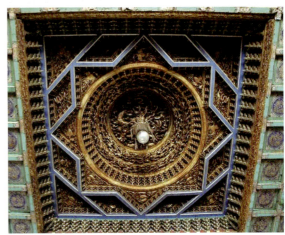

图 2-16　建筑藻井与室内立柱设计（续）

五、触觉与空间

　　技术越进步越发达，人们对高情感的需求也就越强烈。触觉设计应运而生。它以人类的触觉体验为基础，以使用者的需求为出发点，目的在于营造真正满足使用者需求的物象空间。触觉体验与材质有关，从心理学的角度研究不同材质的触觉情感是触觉设计理论的基础所在。同时，材质作为空间营造的四大要素之一，与色彩、光影、造型又有着密不可分的联系。材质、色彩、光影、造型四大要素相互影响，共同对空间氛围的营造起到重要的作用。触觉设计已经成为现代设计的一个风向标，同时需要寻找各种各样的线索以及新材料的开发，以为空间的创新提供更为广阔的发展空间与发展前景。

　　比如，作为一个传统的建筑元素，砖的质感大部分是在建筑上面显现。除了结构的美感之外，它的创意可能更多地源于对建筑表皮的装饰。形式多变的砖会让建筑表皮呈现奇妙的触觉美感；另外，作为建筑的一部分，它们会使建筑的空间得到一定的补充和变化，这种变化可能是增加了空间的丰富性，可能是不同材料的相错之美，也可能是结合了光影的现代感。因此，虽然砖是一种传统的建筑元素，设计师们却越来越对其赋予一种现代含义，砖结构的触觉和质感会让这种现代含义多一点传统的人情味，形式上看起来也显得古朴而真挚（图 2-17）。

　　许多人认为美丽的城市一定要有伟大的建筑，其实，都市不需要那些表达自我英雄主义的建筑。美好的城市应该是可散步、可漫游的城市，有可吸收都市废气的大型都市公园，有可串联都市生活的绿道，除了有老树、老房子，还有现代化的公用设备，如排污下水道、大众运输系统、简洁便利的街道家具等。所谓"街道家具"，包括一盏路灯、一座喷泉、一块告示牌，乃至于红绿灯、公共座椅、公交车候车站、公用电话亭等，这些都市生活必需设施的质量真切地反映了市民的品位与格调。日本的西瓜车站很像日本相扑的西瓜头，很有民族特色，草莓车站的草莓也很可爱（图 2-18）。

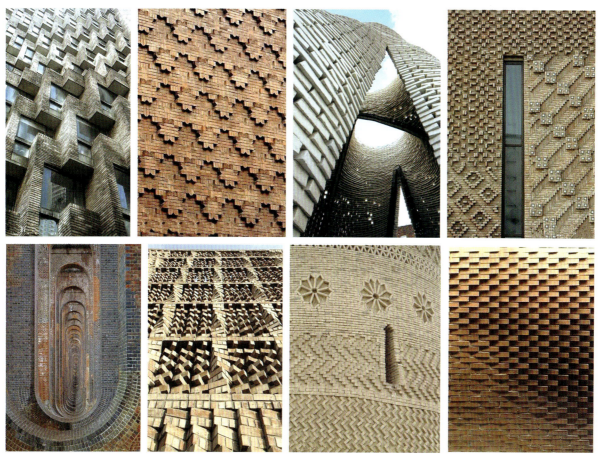

图 2-17　建筑表皮

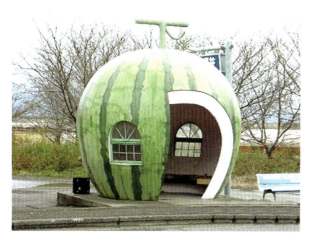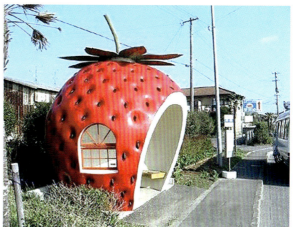

图 2-18　艺术般的公交站

最初的门，作为一间房、一间屋的出入口，是房屋的结构组成部分。随着建筑文化的发展，门也逐渐被作为建筑物独立开来，自此，"门脸"不仅是沟通内外的纽带，更是艺术表达的另一载体。门的样式、造型、风格代表了不同地域的特点，其装饰、形式也成为身份、地位的象征。颜色作为人的直观感受，也赋予门不同的意义。比如，宅第大门别于百姓，门色也不凡，漆成朱红。古时，朱门是等级的标志，彰显着高贵与权威（图 2-19）。

图 2-19　中国传统门造型

本章小结

本章从形态和空间两个维度介绍了空间立体造型的构成要素，有助于学习者从宏观层面学习和理解立体构成。

思考与实训

一、思考题

1．"形状""形象""形态"三者有何区别？
2．如何正确认识和理解抽象形态在设计中的应用？
3．你是怎样理解"空间"的？

二、实训题

形态与空间设计制作练习。

要求：

（1）创作具象形态、抽象形态、实空间、虚空间设计作品各一件。
（2）每件作品不小于 30 cm×30 cm×30 cm。
（3）材料自选，收集一切可以利用的材料进行设计制作。
（4）设计新颖，具有创新性，做工精致。

CHAPTER THREE
第三章 立体构成的形态元素及其特征

知识目标

了解点、线、面、体的基本知识及其在设计中的应用,重点掌握点、线、面、体在设计中的综合运用。

能力目标

能够合理运用构形要素进行立体构成设计表现。

点、线、面是平面构成中的基本造型元素,它们只存在于二维空间中。而在立体构成中,点、线、面也是其基本造型元素,但这里的点、线、面都具有体积特征,它们存在于三维空间形态中。通过对这些元素进行不同的组合,可以创造出各种立体构成和空间形态。

第一节 点

一、点的概念

点是立体构成中最基本的造型元素,从几何学意义上来说,点只有位置而无大小之分。点是线的开始和结束,是线与线的相交处。在平面构成与色彩构成中,点有形态、大小、位置、色彩等二维视觉特征。而立体构成中的点则具备长、宽、高三维空间视觉特征,具有体积感(图3-1和图3-2)。

所谓的点是相对而言的。在立体构成中,点是表达其所在空间位置的最小视觉单位。就点本身而言,其形态是多样的,如三角形、圆形、方形、多边形等,点的概念是由"点"本身和其他物体的相对关系来确定的,其本身具有相对性——点和体。当一个小的点和一个大的点放在一起时,小的则成为点,大的点的特征则会消失而成为体(图3-3和图3-4)。

图3-1 北京故宫的大门

【知识拓展】点的丰富形态

【知识拓展】点元素的立体构成

图 3-2　城市立体交通

图 3-3　会议室

图 3-4　办公建筑前的雕塑景观

二、点的分类

点是造型的基本元素之一，根据其形状可分为圆形、三角形、方形、多边形等（图 3-5 和图 3-6）；根据其虚实的变化可分为虚空间的点与实空间的点（图 3-7）。

图 3-5　轨迹　林伯瑞

图 3-6　广州东莞御景湾酒店

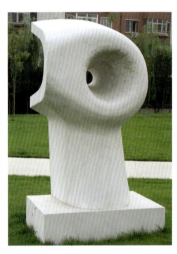
图 3-7　北京国际雕塑公园的雕塑作品

三、点的特征

（1）在造型创作中，点是最基本的造型元素，也是最小的视觉单位。点在空间中的位置不仅和人的视觉有关系，还依赖于其和周围环境的其他造型元素的比较，所以，点具有相对性的特征（图 3-8 和图 3-9）。

（2）点具有吸引人的视觉注意力的特征。空间中的点会引起人的视觉注意，并随着位置变化而影响人的心理。当点居于空间的中心位置时，便会形成视觉中心，显得很稳，与周围环境形成很好的和谐关系；而当点位于空间边缘时，空间的平衡关系会被打破。当点的位置靠近上方中间时，就会产生不安定感；反之就会产生踏实稳定的安全感（图 3-10）。

（3）点在空间设计中具有活跃气氛的特征。空间中的点往往会起到点缀的作用。在比较规则、呆板的空间环境中，点能起到丰富空间、活跃气氛的作用（图 3-11 和图 3-12）。

图 3-8　落水景观

图 3-9　钟塔

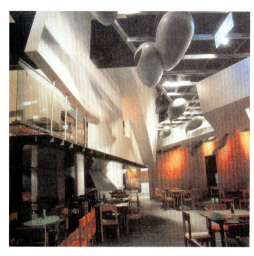
图 3-10　时尚餐厅

图 3-11　商业空间

图 3-12　展示空间

（4）对点采用不同的排列方式，可产生不同的视觉美感特征。当无数个点在空中进行连续排列时，便会在空间中形成线，线的虚实会因点的距离远近而变化；由小到大排列的点，会产生由弱到强的运动感。点在排列的过程中，也有虚点和实点之分。除此之外，水平或垂直排列的点，会形成静态而稳定的构成关系。而螺旋或曲线排列的点，则会形成动态的构成形态（图 3-13 至图 3-15）。

图 3-13　酒店大堂空间

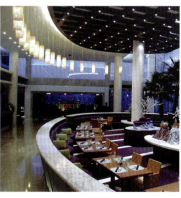
图 3-14　酒店西餐厅

图 3-15　办公空间一角

四、点立体构成在设计中的表现形式

点由于其大小、虚实、明度及排列方式不同而产生千变万化的形态与层次，具有三维空间的效果。但在设计中，点往往不能作为独立的造型元素出现，必须依赖其他支撑物或借助其他支撑物衬托才能完成其造型形态，如线材的垂吊或支撑，面材、体材的承托及衬托等（图3-16至图3-18）。

图3-16　庭院景观小品

图3-17　办公空间

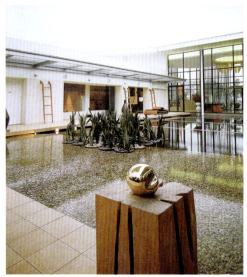

图3-18　童颜　林伯瑞

第二节　线

一、线的概念

在几何学中，线是点运动的轨迹，线只有位置和长度，没有宽度和高度。但在立体构成中线则具备了长、宽、高或粗细之分。所谓的线也是相对于周围环境的视觉要素而言的，当把线的长、宽、高无限放大时，线就会失去其本身的特征而成为体。所以说，在立体构成中，线是指具有相对长度和轮廓特征，并能够充分显示其连续性的造型元素（图3-19和图3-20）。

【知识拓展】线的构成形式

图3-19　概念设计

图3-20　长春世纪广场

二、线的分类

线根据形态的不同可分为直线和曲线两类。

1. 直线

直线可分为垂直线、水平线、斜线、折线等。从心理学和生理学的角度来看,直线更具有阳刚、冷峻、挺拔的男性特征,其所表达和传递的信息给人以紧张、理性、明确之感(图3-21和图3-22)。

图 3-21　吉林农业大学图书馆

图 3-22　广州东莞御景湾酒店

2. 曲线

曲线可分为自由曲线和几何曲线。从心理学和生理学的角度来看,曲线更多地代表了女性轻松柔和、富有旋律的优雅之美(图3-23、图3-24)。

图 3-23　居住区景观设计

图 3-24　普罗旺斯西斯妥修道院的罗马式教堂大门

三、线的特征

(1)线是构成面的基本元素之一,它是面与面的交界或面本身的切折处,具有丰富的形状和形态(图3-25)。

(2)线具有突出造型、美化效果的特征(图3-26)。

图 3-25　信息时代　佚名

图 3-26　北京国际雕塑公园的雕塑作品

（3）线因为曲直、粗细及材质的不同会给人们带来不同的心理感受（图 3-27 至图 3-29）。

图 3-27　蘑菇　佚名

图 3-28　城市景观

图 3-29　留耕堂　内部

（4）在艺术设计中，线具有长短和方向性（图 3-30 至图 3-32）。

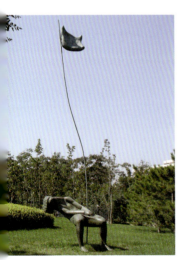
图 3-30　梦叶雕塑作品

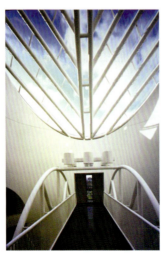
图 3-31　旧金山现代艺术博物馆　马里奥·伯塔（瑞士）

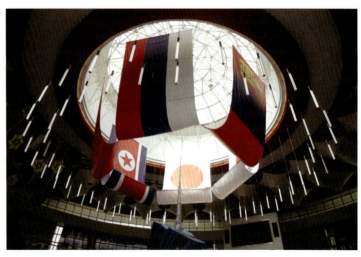
图 3-32　长春国际会展中心

四、线立体构成在设计中的表现形式

线在立体构成及造型设计中有着非常重要的作用。与点不同的是，它既可以作为设计元素单独完成造型形态的塑造，还可以与其他元素相结合塑造出形态各异的造型（图3-33和图3-34）。

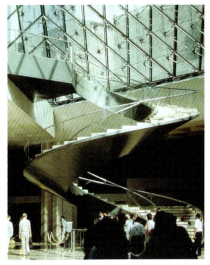

图3-33　巴黎罗浮宫金字塔
　　　　贝聿铭（美国）

图3-34　线在城市景观设计中的运用

第三节　面

一、面的概念

面是由线围合而形成的，也就是说线的围合形成了面，是点面积的扩大。面是立体构成的基本元素之一。在立体构成中，面只有长和宽的特征，与体相比，其高（厚）的体现往往被忽略不计（图3-35和图3-36）。

【知识拓展】面的构成形式

图3-35　广州长隆酒店

图3-36　北京国际雕塑公园的雕塑作品

二、面的分类

一般来讲，面可以分为两大类：有规则平面和不规则平面。

1. 有规则平面

有规则平面以几何形为主，它给人以明确、稳定、视觉集中及动态的感受，如方形、圆形、三角形等（图3-37）。

2. 不规则平面

不规则平面主要包括偶然形的面、自然形的面、有机形的面。

（1）偶然形的面。是指在自然界中不受人的意志或外力作用而形成的面，具有可遇而不可求的特点（图3-38）。

（2）自然形的面。自然物体依照其本身的生长规律以面的形式出现，称为自然形的面。它往往会给人生动、自然的视觉效果，如植物的叶、花瓣等（图3-39）。

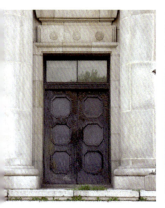

图3-37 吉林大学医学院入口

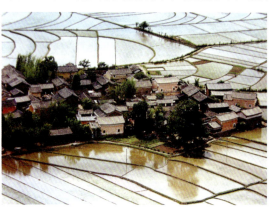

图3-38 梯田景观

图3-39 花卉

（3）有机形的面。是指不能用几何方法求出的曲面，富有流动性与变化性，同时又不违背自然规律和秩序，给人以和谐、自然的感觉（图3-40和图3-41）。

图3-40 北京国际雕塑公园的雕塑作品

图3-41 商业展示空间

三、面的特征

（1）面是组成体的重要元素之一。虽然面给人的感觉很薄，但它可以通过造型而具有明确的方向感（图3-42和图3-43）。

图 3-42　快乐的一家人　佚名

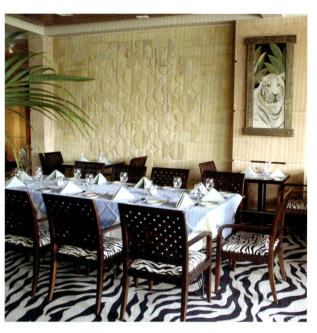

图 3-43　广州长隆酒店

（2）在一般情况下，面占有它所面对的空间，但当面形成围合或一定角度时，它便具有了体或空间的特征（图3-44至图3-46）。

图 3-44　东北亚博览会雕塑

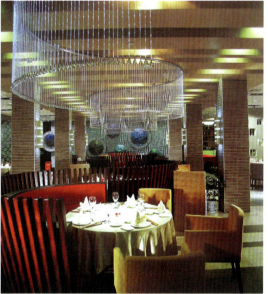

图 3-45　餐厅

图 3-46　北京国际雕塑公园作品

四、面立体构成在设计中的表现形式

面立体构成在设计中的表现形式是多样的，有面的重复排列、同一造型元素的不同组合排列、不同造型元素的不同排列组合等多种方式。可根据所处环境的不同创造出形态各异的空间形态和造型（图3-47至图3-49）。

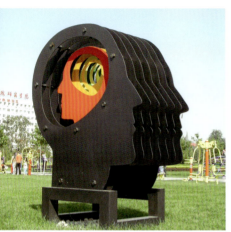
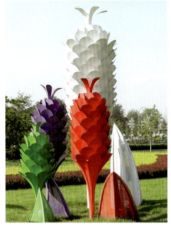
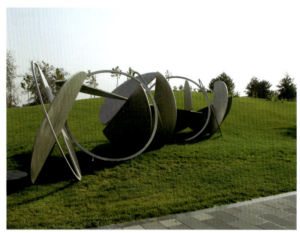

图 3-47　头　佚名　　　　图 3-48　北京国际雕塑公园的雕塑作品　　　　图 3-49　盘的开启　佚名

第四节　体

一、体的概念

面的围合便形成了体。体是立体造型基本的表现形式之一。体与外界有明显的界线，体现出封闭性、重量感、力度感、体积感等。一般来说，体可有两种理解：一种是实心的体，也称为块（图 3-50 和图 3-51）；另外一种是从外面看是体，人可以到体的里面，也称为空间（图 3-52）。所以体具有双重性。

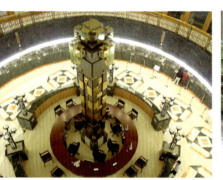

图 3-50　广州东莞银城大堂　　　　图 3-51　鲁迅广场　　　　图 3-52　建筑与环境的有机结合

二、体的分类

体从形态上可以分为几何平面体、几何曲面体、自由体和自由曲面体等。

1. 几何平面体

几何平面体一般指由四个以上的面围合成的封闭实体，如三棱锥、正方体、长方体以及其他几何平面所构成的多面体，具有简洁、大方、稳重、严肃的特点（图 3-53 和图 3-54）。

2. 几何曲面体

几何曲面体是指由几何曲面所形成的回转体，如圆环、圆柱、球体等。其表面是几何曲面，秩序感强，明快、严肃而又端庄，可产生很强的视觉美感（图 3-55）。

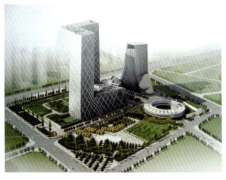
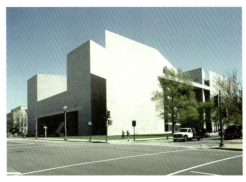
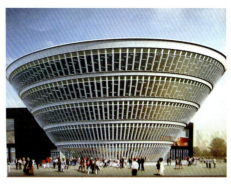

图 3-53　中央电视台　库哈斯（荷兰）　　　图 3-54　美国国家艺廊　贝聿铭（美国）　　　图 3-55　建筑效果图

3. 自由体

自由体是指没有特定规律的自由形态所构成的体，具有柔和、流畅、随意的视觉感受，多为现实世界中的自然形态（图 3-56）。

4. 自由曲面体

自由曲面体是指由自由曲面构成的立体造型。其中大多数为对称式造型，表现为不规则的形态，加上变化丰富的曲线，具有端庄、优雅、活泼的造型之美（图 3-57）。

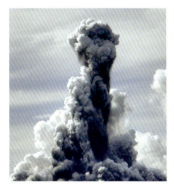
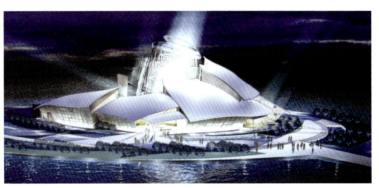

图 3-56　火山喷发形成的蘑菇云　　　　　图 3-57　音乐厅效果图

三、体的特征

（1）体是立体构成的造型元素之一，相对而言，它具有点、线、面所不具备的三维视觉空间效果，不同形状的体通过不同的组合方式可以产生丰富的造型形态，给人以视觉上美的享受（图 3-58）。

（2）不同形状和颜色的体，在造型和色彩上会给人们不同的心理感受，在立体构成和设计中，应根据需要，恰当、合理地运用体的这一特征来完成设计（图 3-59 和图 3-60）。

四、体立体构成在设计中的表现形式

体立体构成是指利用块材进行造型，在设计中通过变形、分割、重组等多种方式进行表现，以达到最佳的视觉效果（图 3-61 至图 3-63）。

另一种是空间形态的体，即由各种形态界面的不同围合形成形态各异的空间形态的体（图 3-64 至图 3-66）。

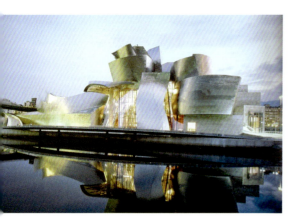
图 3-58　毕尔巴鄂古根海姆博物馆　弗兰克·盖里（加拿大）

图 3-59　日本爱媛县科技馆（一）　黑川纪章（日本）

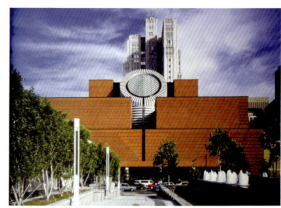
图 3-60　旧金山现代艺术博物馆　马里奥·伯塔（瑞士）

图 3-61　远望紫禁城　北京国际雕塑公园

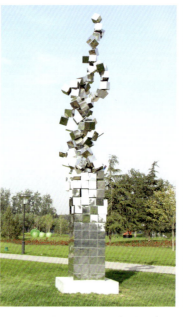
图 3-62　聚散　北京国际雕塑公园

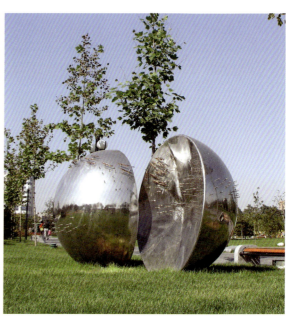
图 3-63　融合的世界　北京国际雕塑公园

图 3-64　桥

图 3-65　日本爱媛县科技馆（二）　黑川纪章（日本）

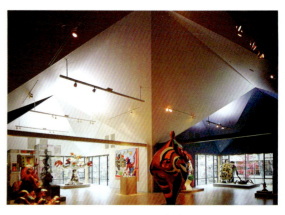
图 3-66　美术馆

本章小结

本章阐述了立体构成形态要素点、线、面、体的概念、分类、特征及其在设计中的表现形式。

思考与实训

一、思考题

1. 点在立体构成设计中居何等地位？
2. 线具有哪些特征？
3. 试述点、线、面、体之间的关系。
4. 在设计中，如何根据空间使用功能的不同对点、线、面、体进行合理运用？

二、实训题

点、线、面、体设计制作练习。

要求：

（1）从空间设计的角度，运用点、线、面、体构成设计制作作品各一件。

（2）每件作品不小于30 cm×30 cm×30 cm。

（3）材料自选，收集一切可以利用的材料进行设计制作。

（4）设计新颖，具有创新性，做工精致。

CHAPTER FOUR

第四章 面材构成

知识目标

了解面材构成的材料特性及加工方法，熟练掌握面材构成的立体构成形式，重点掌握面材构成中材料与构成的形式美感。

能力目标

能够运用面材构成造型技法进行立体构成设计。

第一节 面材构成概述

一、面材构成的特点

立体构成中的面，是相对于三维立体而言，具有比较明显的二维特点（长和宽两个方面）、薄的形体。它虽然有一定的厚度，但其厚度与长度的比要小得多。

面材构成，就是把相对的长、宽两度空间的素材按照一定的要求构成的立体造型。

面材所表现的形态特征，具有轻薄和延伸感。面材从侧面边缘处观察近乎线材，而在面的转折连接处又很像是块材，所以面材运用得巧妙可以产生线、面、块的多重特点。

面材构成特点赋予了造型轻快、舒展的感觉。

在现代生活中，很多艺术设计中的空间立体造型结构都具有面材构成的特点，如工业设计、环境艺术设计、舞美设计、建筑设计、服装设计、室内设计、装潢美术设计中的产品设计。例如服装设计中的服装造型设计，正是把面料这种面材进行裁剪缝纫加工后呈现不同款式特点的服装立体造型。

二、面材构成的材料和工具准备

在面材构成练习中，最便宜、最好找、最易加工的面材当属具有一定厚度和柔韧性的白卡纸或色卡纸，这种材料具有一定的厚度，比较挺括，便于切割和折屈加工，也便于互相连接，在加工上

比较容易。此外，还可以采用厚纸板、有机玻璃板、塑料板、木板等硬质材料，但是，这类材质价格较高，而且加工时需要一定的设备和工具，不如卡纸方便。

面材构成所需工具主要有美工刀、直尺、铅笔、橡皮、双面胶等（图4-1）。

三、面材构成的基本加工方法

面材是一种平面材料，要想将平面的某些部分拉出来脱离该平面，造成具有一定深度的三维立体造型，就需要施以不同的加工方法。

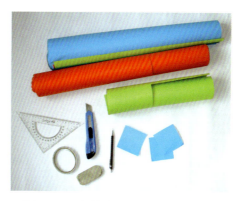

图4-1　面材构成所需要的材料及工具

面材构成的加工方法是立体构成训练中最基本的加工方法，它是将平面转换为立体的不可缺少的训练步骤。

面材构成的基本加工方法大体上可以分为四类：

（1）折屈加工。就是将一块平面的纸板进行折叠，把其中的一部分折成立面，折屈后应保留一定的角度，形成一个深度空间。

（2）压屈加工。除了在平面上压屈加工以外，一般还将其运用在柱式结构的棱线部位，就是将凸出的局部压成凹入的曲面。压屈加工有时为了追求圆弧曲线效果，对压屈折线不画沟痕，以取得较为含蓄和圆润的效果。

（3）弯曲加工。除了在平面上弯曲加工以外，弯曲加工一般指管、柱形曲面加工，即将面材沿着平行的方向进行弯曲，然后将曲面的两个端部黏合起来，形成管状立体造型。可以根据立体造型的需要，制作圆柱体封闭式、开放式的立体造型。

（4）切割加工。是将平面材料切割、拉伸转换成立体的主要手段，有直线切割拉伸、曲线切割拉伸、曲直线结合切割拉伸。

以上几类方法的单项练习包含在图4-2至图4-76中，大家可以根据自己的构思和想象，构造更加丰富多彩的立体造型。

第二节　半立体构成

半立体构成是一种介于平面和立体之间的造型形式，所以在立体构成中称为"半立体构成"。

半立体构成也是一种思维转换方法，是从二维思维方式向三维思维方式的转变，将注意力集中在将平面形态变为立体形态的转化过程中。这种转化主要有不切多折、一切多折、多切多折等方式。

【知识拓展】了解立体构成中的半立体

一、不切多折

要求：在80 mm×80 mm的卡纸上，在不容许出现切口的前提下，完成半立体形态。

注意事项：这种只用折屈所构成的立体造型，其各部分的凹凸变化相互制约，折屈的难度较大，但其坚固度较强，整体效果也较好。

实例：不切多折实例如图4-2至图4-8所示。

030　第四章　面材构成

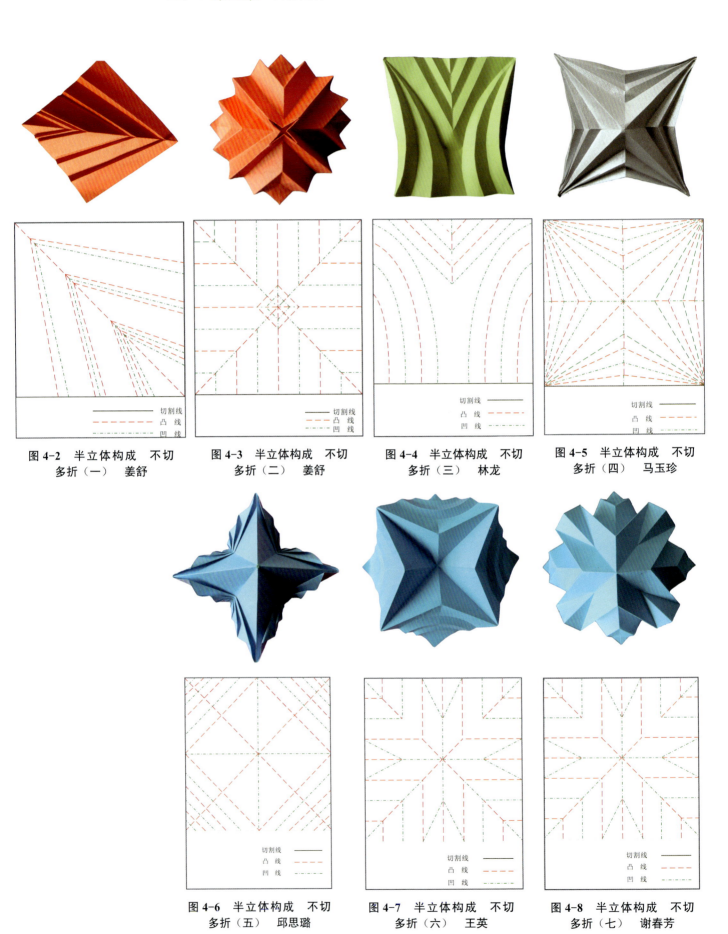

图 4-2　半立体构成　不切多折（一）　姜舒

图 4-3　半立体构成　不切多折（二）　姜舒

图 4-4　半立体构成　不切多折（三）　林龙

图 4-5　半立体构成　不切多折（四）　马玉珍

图 4-6　半立体构成　不切多折（五）　邱思璐

图 4-7　半立体构成　不切多折（六）　王英

图 4-8　半立体构成　不切多折（七）　谢春芳

二、一切多折

要求：在 80 mm×80 mm 的卡纸上，在允许出现一条切口的前提下，完成半立体形态。

注意事项：切割的刀口长度约为卡纸边长的二分之一或三分之一，在保持正方形卡纸完整的前提下，完成构成练习。根据切口的方向和长短曲直等特点来设计半立体形态，一切多折较不切多折灵活多变，但要注意形态的完美性。

实例：一切多折实例如图 4-9 至图 4-14 所示。

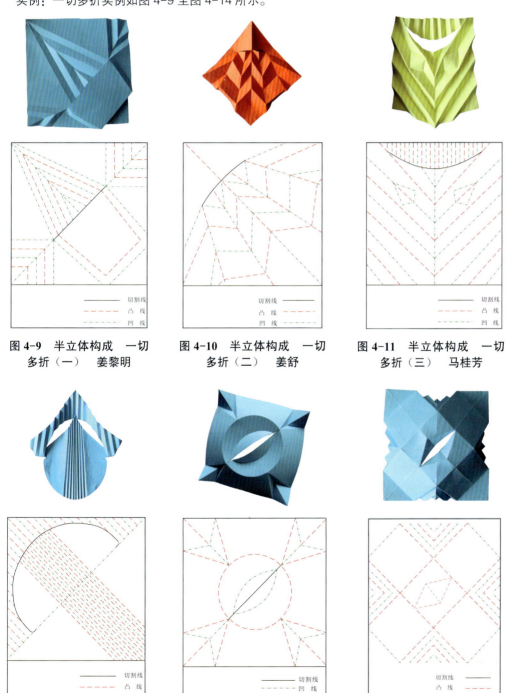

图 4-9　半立体构成　一切多折（一）　姜黎明

图 4-10　半立体构成　一切多折（二）　姜舒

图 4-11　半立体构成　一切多折（三）　马桂芳

图 4-12　半立体构成　一切多折（四）　孟宇

图 4-13　半立体构成　一切多折（五）　王英

图 4-14　半立体构成　一切多折（六）　谢春芳

三、多切多折

要求：在 80 mm×80 mm 的卡纸上，在允许出现多条切口的前提下，完成半立体形态。

注意事项：这种构成方式放宽了限定条件，作者可以根据自己的构思任意利用切口变化，但要注意在构成之前考虑好构图平衡、卡纸的完整性，利用切口创造丰富多彩的半立体构成形式。

实例：多切多折实例如图 4-15 至图 4-30 所示。

图 4-15　半立体构成　多切多折（一）　蔡丹丹
图 4-16　半立体构成　多切多折（二）　耿瑞
图 4-17　半立体构成　多切多折（三）　何彬
图 4-18　半立体构成　多切多折（四）　何彬

图 4-19　半立体构成　多切多折（五）　何彬
图 4-20　半立体构成　多切多折（六）　姜黎明
图 4-21　半立体构成　多切多折（七）　蒋忠仪
图 4-22　半立体构成　多切多折（八）　蒋忠仪

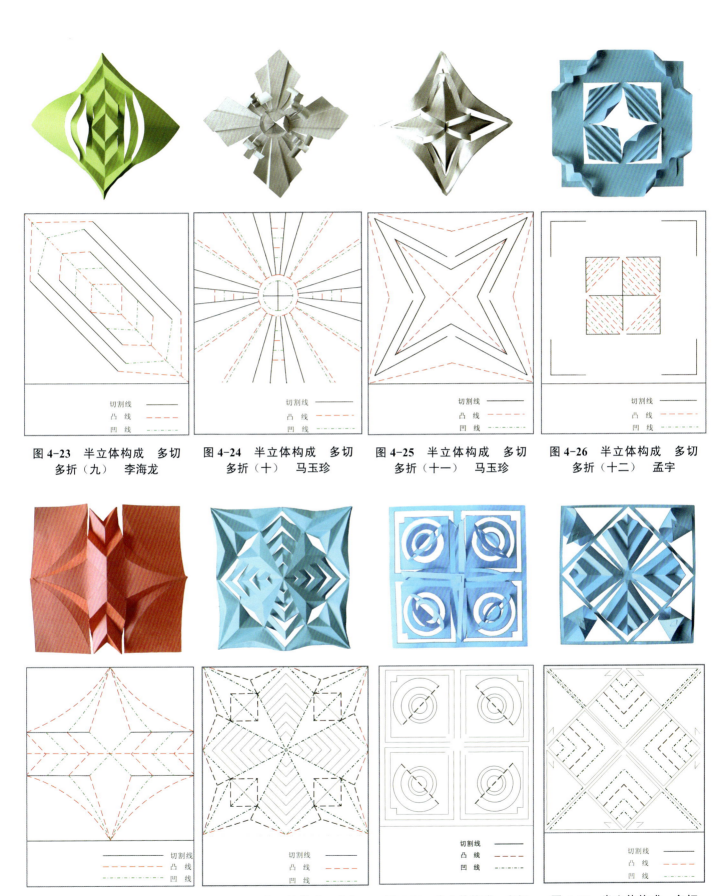

图 4-23 半立体构成 多切多折（九） 李海龙
图 4-24 半立体构成 多切多折（十） 马玉珍
图 4-25 半立体构成 多切多折（十一） 马玉珍
图 4-26 半立体构成 多切多折（十二） 孟宇
图 4-27 半立体构成 多切多折（十三） 王龙
图 4-28 半立体构成 多切多折（十四） 谢春芳
图 4-29 半立体构成 多切多折（十五） 谢春芳
图 4-30 半立体构成 多切多折（十六） 谢春芳

第三节 板式构成

板式构成是半立体构成的一个延伸构成练习，板式构成是在平面材料上经过折屈、切割、压屈、弯曲加工后，形成具有一定浮雕立体效果的板状立体构成。

板式构成在视觉上注重形态的概括性、简化性、单纯性和抽象性。

板式构成可以应用在室内外装饰墙面效果的处理上或天棚装饰花纹上，也可以作为小型壁挂饰物悬挂在室内。有一些板式设计通过相机拍摄后肌理效果非常明显，可以将这些图样应用到平面设计的图稿上，如壁纸、花布、封面设计等。

板式构成从构成形式上可分为有板基构成和无板基构成。

一、有板基构成

1. 板基的概念和基本形式

板基是指在平面材料上，经过反复折叠而形成的板式基本原形。板基的基本形式有瓦棱折板基、方台折板基和蛇腹折板基。

（1）瓦棱折板基。瓦棱折板基是板式构成中最基本的板基形式。其制作方法十分简单。在一张平面的板纸上，不经过切割等手段而只进行直线的反复折屈加工，得到的板状立体就是瓦棱折板基（图4-31）。

（2）方台折板基。方台折板基是在一张平面的板纸上，不经过切割等手段而只进行直线的重复折屈加工，得到的板状立体就是方台折板基（图4-32）。

（3）蛇腹折板基。瓦棱折板基和方台折板基都是横向反复折屈，只能引起平面的横向收缩，而蛇腹折板基是使平面材料在横向和纵向都会因折叠而收缩的板基形式。蛇腹折板基由于成型后很像蛇腹部的结构，故得此名，它是板基构成中较为经典的一种形式（图4-33）。

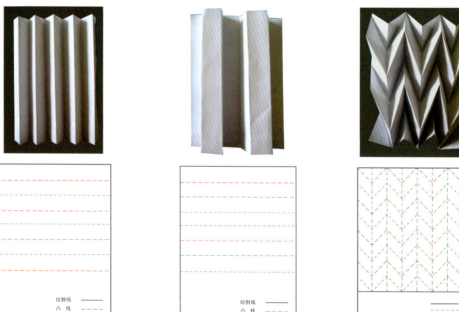

图4-31　瓦棱折板基及其平面图　　图4-32　方台折板基及其平面图　　图4-33　蛇腹折板基及其平面图

2. 有板基构成的构成方法

（1）基本板基的变异构成方法有直线与曲线、疏与密、折屈方向变化、形态大小变化等。

（2）基本板基的切割构成是一种常见的加工形式。它是经过基本板基折屈之后，在其凸出的棱线和凹进的折线、折面与折线、折线与折线上进行圆形、方形或其他形态的切割。被切割造型的部位，由于其两侧折屈凹下，而与瓦棱沟的两壁分离，这样就会呈现多种切割造型。经过光线的照射，其投影可形成丰富的形状变化。

实例：有板基构成实例如图 4-34 至图 4-39 所示。

图 4-34　有板基构成（一）　何彬

图 4-35　有板基构成（二）　邱思璐

图 4-36　有板基构成（三）　蒋忠仪

图 4-37　有板基构成（四）　马慧琳

图 4-38　有板基构成（五）　佚名

图 4-39　有板基构成（六）　佚名

二、无板基构成

1. 无板基构成的特点

无板基构成相对于有板基构成来说形式更为灵活、手法更为丰富。可以根据作者意愿随意设计，有很大的设计空间。

2. 无板基构成的形式

（1）以半立体为基本形态构成。该形式是通过半立体基本形态的重复聚集、排列形成板式构成。注意要在半立体基本形态的排列过程中寻找规律，强调板式构成的整体性。

实例：以半立体为基本形态构成的实例如图 4-40 至图 4-43 所示。

（2）自行设计板式构成基本骨骼。指根据构成需要自行设计板式构成基本骨骼，然后在每个单元格进行同样的切割折屈加工。在板式构成中应强调节奏与韵律的协调。

实例：自行设计板式构成基本骨骼的实例如图 4-44 至图 4-57 所示。

图 4-40　以半立体为基本形态构成（一）　姜黎明　　图 4-41　以半立体为基本形态构成（二）　于学静

图 4-42　以半立体为基本形态构成（三）　唐开元

图 4-43　以半立体为基本形态构成（四）　佚名

图 4-44　自由基本骨骼构成（一）　佚名

图 4-45　自由基本骨骼构成（二）　佚名

图 4-46　自由基本骨骼构成（三）　丁青梅

图 4-47　自由基本骨骼构成（四）　林龙

图 4-48　自由基本骨骼构成（五）　孟新雷

图 4-49　自由基本骨骼构成（六）　孟宇

图 4-50　自由基本骨骼构成（七）　佚名

第四章　面材构成　037

图 4-51　自由基本骨骼构成
　　　　（八）　佚名

图 4-52　自由基本骨骼构成
　　　　（九）　佚名

图 4-53　自由基本骨骼构成
　　　　（十）　佚名

图 4-54　自由基本骨骼
　　　　构成（十一）　王龙

图 4-55　自由基本骨骼
　　　　构成（十二）　王晓瑶

图 4-56　自由基本骨骼
　　　　构成（十三）　温浩东

图 4-57　自由基本骨骼
　　　　构成（十四）　甄晓东

第四节　柱体构成

柱体构成是面立体构成中较为常见的一种造型练习手法，也是从半立体向全立体转化的练习项目。柱体构成要求对立体空间的把握性要强，注意对形态上下左右全方位的立体造型美感的把握。

在平面的卡纸上进行折屈或弯曲等形式构成，然后将折面的边缘黏接在一起，即构成了柱体的立体造型。在此基础上，再将上盖和下底封闭，即可构成柱体的封闭空间立体造型。但是，柱体的两端通常是不封闭的，因此柱体也被称为透空柱体。

柱体构成作品，可作为柱体设计的构思模型设计、包装盒结构模型设计，还可以用于各种台、柱等立体造型基本结构的研究，也可用于某种产品设计的装饰造型，如灯具、花瓶等产品的装饰造型设计，或者用于桌子上装饰小品的立体造型。

一、柱体的种类

根据折屈和弯曲的加工方法的不同，可以将柱体分为棱柱和圆柱两种。

二、柱体构成造型变化方式

1. 柱端变化

柱端变化即在柱体的两端,利用折屈和切割等手法,使柱端缩小、闭合、分叉,也可以在柱端添加其他立体造型(图4-58至图4-64)。

图4-58 柱端变化(一) 佚名　图4-59 柱端变化(二) 佚名　图4-60 柱端变化(三) 李海龙

图4-61 柱端变化(四) 祁术荣　图4-62 柱端变化(五) 周文　图4-63 柱端变化(六) 姜舒　图4-64 柱端变化(七) 宁熙

2. 柱面变化

柱面变化是指在柱面上进行有规律的切割加工,切割后可通过折屈、拉伸等方法形成一种开窗效果,也可以在柱面上雕刻图案花纹等,以增加柱体的透明变化。可以横向、垂直和斜向切割,使柱体经过弯曲构成后形成一种旋转的构成变化。此外,还可以在柱面上粘贴其他立体造型,以产生丰富的视觉效果(图4-65至图4-69)。

3. 柱棱变化

柱体的棱角是柱体造型变化的重要部位。在棱角部位可以通过切割、压屈等构成方法,使部分棱角凹陷,产生高低起伏的变化,从而增加空间变化(图4-70至图4-76)。

第四章　面材构成　039

图 4-65　柱面变化（一）　佚名　　图 4-66　柱面变化（二）　佚名　　图 4-67　柱面变化（三）　佚名

图 4-68　柱面变化（四）　耿瑞　　图 4-69　柱面变化（五）　佚名　　图 4-70　柱棱变化（一）　佚名

图 4-71　柱棱变化（二）　佚名　　图 4-72　柱棱变化（三）　佚名　　图 4-73　柱棱变化（四）　刘福敏

图 4-74　柱棱变化（五）　尼小飞　　图 4-75　柱棱变化（六）　孙超　　图 4-76　柱棱变化（七）　王海燕

总之，柱体的立体造型都是在几种基本的柱体结构即三棱柱、四棱柱、多棱柱、圆柱等基础上进行变化处理的，在加工方法上仍然是通过折屈（凹折、凸折）、压屈、卷曲、切割、镂空、加形等手法，使其产生千变万化的效果。

第五节　几何多面体构成

几何多面体是日常生活中最常见的形体，如电视机、电冰箱、包装盒、文具盒等。

一、柏拉图式几何多面体

古希腊哲学家柏拉图的宇宙论认为，宇宙模型以同心球体为根据，即构成世界的要素是五种基本的单位结构：正四面体（火的元素）、正六面体（土的元素）、正八面体（空气的元素）、正十二面体（光的元素）、正二十面体（水的元素）。这五种正多面体虽然来自历史久远的古希腊，但直到今天仍然被人们看作是自然界现实层次当中平衡状态的最基本形式。

所谓多面体常常是以这五种正多面体为基础的发展，多面体的面越多越接近球体，可见，球体是由基本的形体发展而成的。

1. 柏拉图式几何多面体的特点

每个立体都由等同的一种面型构成，多面体的顶角、棱角外凸并且相等。

2. 五种正多面体的基础造型结构

（1）正四面体是以四个正三角形平面拼合而成的立体造型（图 4-77）。

（2）正六面体即正方体造型，它是由六个正方形平面包围、闭合构成的立体造型（图 4-78）。

（3）正八面体是由八个相同的正三角形平面拼合而成的多面体立体造型（图 4-79）。

（4）正十二面体是由十二个正五边形平面包围、闭合而构成的立体造型（图 4-80）。

（5）正二十面体的基本平面是正三角形，二十个正三角形先以五个一组并行排列，然后把排列好的四组方向正反倒置、交错排列即可。正二十面体的立体造型表面单元较多，故趋于球面结构（图 4-81）。

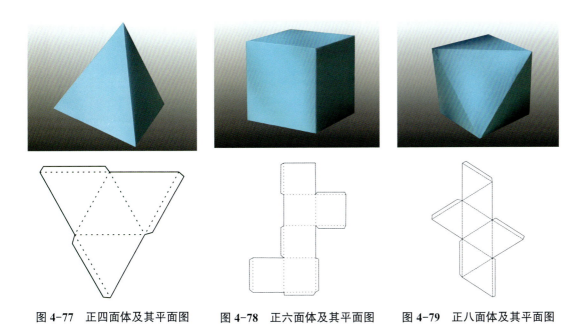

图 4-77　正四面体及其平面图　　图 4-78　正六面体及其平面图　　图 4-79　正八面体及其平面图

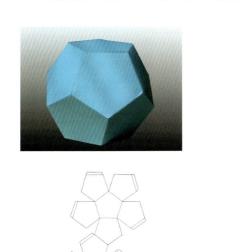
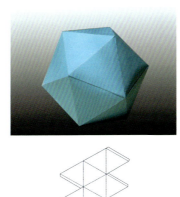

图 4-80　正十二面体及其平面图　　　图 4-81　正二十面体及其平面图

二、阿基米德式几何多面体

除了柏拉图式几何多面体外，还有阿基米德式几何多面体。

1. 阿基米德式几何多面体的特点

阿基米德式几何多面体是由两种或两种以上的面型构成，可以称为多面体的变异结构。

2. 阿基米德式几何多面体变化的基本原理

将各平面多面体的原型切掉其顶角，在顶角被切割后，原来顶角所占的位置便可形成新增加的平面（图 4-82）。

对于顶角的切割，可在相邻棱线的中点间连接，也可以在棱线长度的三分之一位置上连接。由于切割棱线的部位不同，多面体所产生的新造型也有所不同（图 4-83 和图 4-84）。

图4-82 几何多面体变化基本原理　　图4-83 正十四面体平面图　　图4-84 正八面体棱线三分之一处连接加工成正十四面体

一般情况下，顶角被切掉得越多，组成表面的平面增加的数量越多，其多面体越接近球体。

三、几何多面体的变异构成

多面体的面、角、棱线都可以通过各种变化，如挖切、凹凸、附贴等产生变化丰富的效果。

1. 面的处理

多面体每一个完整的平面都可以凹入或凸起，以形成轻盈或坚实的感觉，也可以进行镂空处理（图4-85至图4-91）。

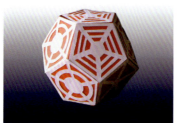
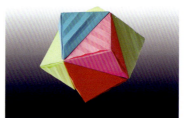

图4-85 多面体面的处理（一）　李尔琴　　图4-86 多面体面的处理（二）　马桂芳　　图4-87 多面体面的处理（三）　马玉珍

图4-88 多面体面的处理（四）　孟宇　　图4-89 多面体面的处理（五）　王海燕　　图4-90 多面体面的处理（六）　徐亚婷　　图4-91 多面体面的处理（七）　孙超

2. 棱线的处理

棱线的形状可以由直变曲，也可以进行凹凸变化（图4-92至图4-94）。

图 4-92 多面体棱线的变化（一） 蔡丹丹

图 4-93 多面体棱线的变化（二） 姜舒

图 4-94 多面体棱线的变化（三） 蒋忠仪

3. 角的处理

多面体的角可以内陷，内陷时折叠的棱线可直可曲（图 4-95 至图 4-101）。

图 4-95 多面体角的变化（一） 蒋忠仪

图 4-96 多面体角的变化（二） 雷雪娇

图 4-97 多面体角的变化（三） 李海龙

图 4-98 多面体角的变化（四） 邱思璐

图 4-99 多面体角的变化（五） 王英

图 4-100 多面体角的变化（六） 袁培培

图 4-101 多面体角的变化（七） 甄晓东

第六节 仿生构成

仿生构成是运用面材加工形式，表现自然界多种物象的一种构成方式。自然界中的景象丰富多彩，其形态门类繁多，形式也极为复杂。要用简单的材料表现丰富的形态，就应追求和探索各种表现形式并发掘各种艺术表现手法，丰富和完善表现能力。

一、仿生结构的种类

仿生结构的立体造型大体可分为四类：人物造型类、动物造型类、植物造型类和建筑造型类。

【作品欣赏】生活中的仿生设计

二、仿生结构的创造要点

（1）仿生造型要抓住仿生对象整体造型的典型特点，注意对自然形态的夸张、取舍、归纳、概括。

（2）在高度概括的前提下应注意立体形态的简约化、装饰化和几何化。

（3）在加工方法上，由于仿生结构的形体构造比较复杂，所以不能拘泥于某几种加工形式，要根据需要灵活地对其加以综合应用，可以切掉局部形体构造，也可以附加单个形体。

实例：仿生结构实例如图 4-102 至图 4-112 所示。

图 4-102　建筑类仿生造型（一）　温浩崟

图 4-103　建筑类仿生造型（二）　宇尔琴

图 4-104　建筑类仿生造型（三）　胡森婷

图 4-105　人物类仿生造型（一）　高静

图 4-106　人物类仿生造型（二）　马玉珍

图 4-107　人物类仿生造型（三）　潘翔

图 4-108　植物类仿生造型（一）　马惠琳

图 4-109　植物类仿生造型（二）　陶海川

图 4-110　植物类仿生造型（三）　袁培培

图 4-111　动物类仿生造型（一）　陶海川

图 4-112　动物类仿生造型（二）　杨艳

本章小结

本章依次讲解了半立体构成、板式构成、柱体构成、几何多面体构成及仿生构成的种类、特点、形式及构成方法等内容。

思考与实训

一、思考题

1. 面材构成的学习对以后的专业学习有怎样的指导意义？
2. 面材的特性是什么？现实生活中有哪些具有面材特性的材料？

二、实训题

1. 半立体构成

完成四个一切多折、四个多切多折、四个不切多折的半立体构成单体。

要求：

（1）规格 80 mm×80 mm 正方形卡纸。

（2）造型完整，具有一定的形式美感，立体感强，手法多样，有创意；制作整洁，并从中体现材料加工的技术美。

2．板式构成

制作一幅大小为 200 mm×200 mm 的板式构成。

要求：

（1）加工方式多样，根据材料自行设计方案。

（2）研究材料加工的可行性；整体美观，浮雕感强；工艺完美。

3．柱体构成

完成一个高度不小于 20cm 的柱体创意立体构成。

要求：

（1）在三维空间中具有完整的造型，符合形式美要求。

（2）稳定而坚固，形式丰富，手法多样。

4．几何多面体创意构成

完成两个几何多面体创意构成。

要求：装饰性强；工艺完美。

5．仿生构成

在人物造型类、动物造型类、植物造型类和建筑造型类中任选一类进行仿生构成练习。

要求：

（1）仿生形态生动逼真，具有高度的艺术概括性。

（2）手法多样，工艺完美。

第五章 线材构成

CHAPTER FIVE

知识目标

了解线材构成的材料特性及加工方法，熟练掌握线材构成中线的排列形式和构成方法，重点掌握线材构成中材料与构成的形式美感。

能力目标

能够运用线材构成造型技法进行立体构成设计。

第一节 线材构成概述

一、线的视觉心理特征

线按照形态可以分为直线和曲线两种。直线又分为水平线、垂直线和斜线。水平线给人的视觉心理特征是宁静、沉稳。垂直线给人的视觉心理特征是挺拔、刚劲。斜线给人的视觉心理特征是刺激、振动。

曲线又分为规律曲线和不规律曲线。规律曲线包括抛物线、双曲线等，具有一定的规律性，节奏感强。不规律曲线包括波浪线等，由两种对立的曲线组合，变化多、有规律，表现美观而舒服；蛇形线线形灵活多变，同时朝着不同方向旋转，能使人感受到无限的多样性，进而得到心理满足。

除了直线和曲线外，还有一种就是直线与曲线结合的线形，这种线形变化更为多样，更具有装饰性。

二、线材构成的特点

线材具有长度和方向性，能表达各种方向性和运动力。线的疏密使人产生一种远近感和空间感。线材本身不具有占据空间表现形体的功能，但可通过线群的聚集表现面的效果，再运用各种面加以包围，形成具有一定封闭式的空间立体造型，这样就可以转换为空间立体。

线材构成具有半透明的形体性质。由于线群集合，线与线之间会产生一定的间距，透过这些空隙，可观察到各种不同层次的线群结构，这样便能表现各线面层次的交错结构，这种交错构成所产生的效果会呈现网格和疏密变化，具有较强的韵律感，这是线材构成空间立体造型所独有的表现特点。

三、线材构成的形式

线材构成的形式主要有硬线材构成和软线材构成。硬线材构成具有一定的刚性；软线材构成通常需要借助硬线材作为支撑或利用悬吊成型、编织等手段实现其立体形态。

第二节 硬线材构成

【作品欣赏】硬线材构成作品

一、硬线材的特点

硬线材强度较高，有较好的自身支持力，但柔韧性和可塑性较差。因此，在硬线材的构成练习中，可以不依靠支架，多以线材的排列、叠加、组合的形式构成，再用黏接材料固定。硬线材构成具有强烈的空间感、节奏感和运动感。

二、硬线材的种类

硬线材的种类有木条、金属条、玻璃柱、铁丝等。

实例：硬线材构成实例如图5-1至图5-15所示。

图5-1　硬线材构成（一）　佚名

图5-2　硬线材构成（二）　佚名

图5-3　硬线材构成（三）　佚名

第五章　线材构成　049

图 5-4　硬线材构成（四）　马桂芳

图 5-5　硬线材构成（五）　郑波

图 5-6　硬线材构成
（六）　朱小飞

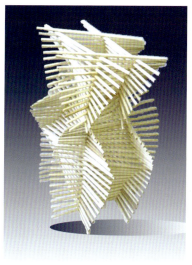

图 5-7　硬线材构成（七）　佚名

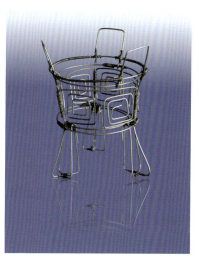

图 5-8　硬线材构成（八）　李根

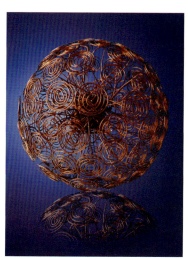

图 5-9　硬线材构成（九）　姜黎明

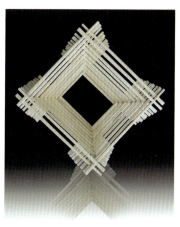

图 5-10　硬线材构成
（十）　李雅静

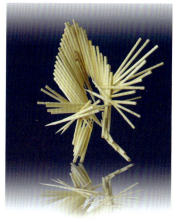

图 5-11　硬线材构成
（十一）　蒋忠仪

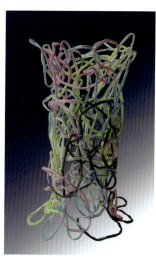

图 5-12　硬线材构成（十二）
李尔琴

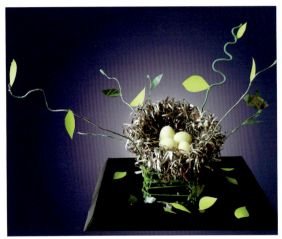

图 5-13 硬线材构成（十三） 何彬　　图 5-14 硬线材构成（十四） 佚名　　图 5-15 硬线材构成（十五） 甄晓东

第三节　软线材构成

一、软线材的特点

【作品欣赏】软线材构成作品

软线材强度较弱，自身没有支持力，所以软线材构成通常要用框架来支持立体形态，但柔韧性和可塑性好。软线材构成具有空灵、轻巧和多变的特点。

二、软线材的种类

软线材的种类有毛线、尼龙线、丝线、塑料软管等。

实例：软线材构成实例如图 5-16 至图 5-22 所示。

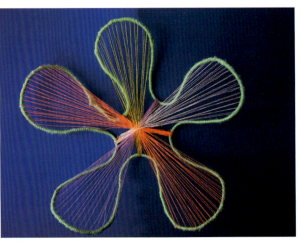
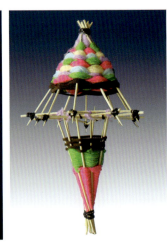

图 5-16　软线材构成（一）　佚名　　图 5-17　软线材构成（二）　佚名　　图 5-18　软线材构成（三）　佚名

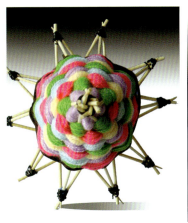

图 5-19　软线材构成（四）　谢春芳　　图 5-20　软线材构成（五）　温浩崟　　图 5-21　软线材构成（六）　佚名　　图 5-22　软线材构成（七）　李超

本章小结

本章从线的视觉心理特征谈起，随后介绍了线材构成的特点及形式，然后分类介绍了硬线材构成及软线材构成。

思考与实训

一、思考题

1．请举例说明线材构成的特点和形式。

2．请列举几种现实生活中具有线材特点的材料。

3．请分析立体构成中线材的应用所具有的视觉特点和形式美感。

二、实训题

制作一件以线材为主的线材构成作品。

要求：

（1）线材的种类不限；

（2）加工方式多样，根据材料自行设计构成方案；

（3）要求体现线材的形式美感；

（4）作品稳定坚固，工艺精美。

CHAPTER SIX

第六章　块材构成

知识目标
了解块材的分割方法，掌握块材的组合构成方式。

能力目标
能够运用块材构成造型技法进行综合立体构成设计。

第一节　块材构成概述

【作品欣赏】块材构成作品

在人们的日常生活中，块材构成的物体日益增多，由于块材轮廓的多样化，其形态也千变万化。块材是立体构成中最基本的表现形式，是具有长、宽、高三度空间的立体形态。块材立体形态可分为实体和虚体，能最有效地表现空间立体的造型。块材立体形态拥有连续的表面，适合表现较强的量感，给人一种充实和稳定的感觉（图6-1和图6-2）。

块材是实际作品中应用比较广泛的材料，其中有机形态也被广泛地应用于工业设计。在立体构成的课堂练习中经常使用的材料有艺用石膏粉、雕塑泥、胶泥、泡沫块等，其价格便宜，便于加工。在雕塑作品中经常使用金属材料，如铜、铝、不锈钢、玻璃钢、有机玻璃以及各种石材等。

块材立体构成的基本方法是分割和组合。在创造空间立体形态的过程中，这两种方法的混合使用比较常见（图6-3）。

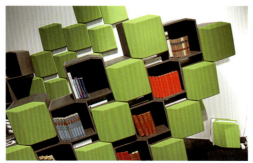
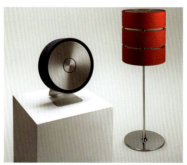

图6-1　展示作品　　　　　图6-2　工业造型　　　　　图6-3　块材的分割和组合

第二节　块材的分割构成

块材的分割主要是研究被分割形体与整体造型之间的关系，这种关系主要体现在分割的线型和分割的量两个方面。

一、单体秩序分割构成

单体秩序分割是一种通过对原有形态进行分割及分割后的处理，把分割后形成的新形态重新进行组合的方法。用于分割的单体形态通常是一些简单的几何形体，如立方体、球体、柱体、锥体等。分割后产生的各个新形态被称为子形态，子形态之间具有形的相似性，用子形态重新进行组合构成新的立体形态，很容易构造统一、和谐的作品。

单体秩序分割有以下三种方法。

1. 等形分割法

等形分割后的子形态完全相同。运用相同的子形态进行重新组合，很容易协调子形态之间的相互关系。因而，子形态的选择是造型的关键步骤之一。在分割的过程中，可以采用直线分割或者曲线分割，一般经常采用中心对称的形式（图6-4至图6-7）。

图6-4　等形分割（一）　　图6-5　等形分割（二）　　图6-6　等形分割（三）　　图6-7　等形分割（四）

2. 等量分割法

等量分割后的子形态面积和体积大致相等，形态却不相同。由于子形态的形状不一致，在重新组合时，不容易协调子形态之间的相互关系。因此，在分割时要充分考虑子形态之间的相互关系，使之组合后具有一定的统一性和协调感（图6-8和图6-9）。等量分割法所形成的新形态造型各异，其体量感应达到视觉上的平衡。

3. 等比例分割法

等比例分割是按照一定的比例关系对单体形态进行分割，如等比数列、等差数列等。由于分割后的子形态之间具有共同的比值关系，所以在组合时只需研究其空间位置的变化平衡即可使新形态具有一种逻辑感和秩序感（图6-10）。

图6-8　等量分割（一）　　图6-9　等量分割（二）　　图6-10　等比例分割

二、单体自由分割构成

单体自由分割是一种无规律的分割方式，分割后的子形态之间不具有相似性。因此，在分割时要注意子形态之间的主次关系。单体自由分割可以采取直线分割法、曲线分割法，也可以采取直线与曲线相结合的分割方法（图6-11至图6-13）。

图6-11 自由分割（一）　　图6-12 自由分割（二）　　图6-13 自由分割（三）

第三节　块材的组合构成

块材的组合构成是利用已有的块状材料或通过对块材的切割形成各种新的块状形态，再使用不同的构成方式对其进行重新组合，构成新的各具特色的立体造型。块材的积聚构成是一种比较常用的块材组合方式。

一、块材的组合形式

块材的组合形式主要有以下两种。

1. 积聚组合

积聚是指两个以上单体形态在形体切割的基础上进行重新组合而构成的新形态，也可以是相近或相似的单体形态的组合。单体形态的组合，可以是同一单体形态的重复，也可以是类似单体形态的渐变。这种方法较为自由，随着积聚数量的增加，可使整体上的重复感增强。在组合的过程中，应注意强调节奏感、方向性、可变动的因素，积聚组合中的单体形态，可以包括不同材质、不同形状的综合构成。

单体积聚构成是指单体形态按照一定的形式美法则进行组合，构成一种综合性的立体造型。单体积聚构成的作品整体造型统一，具有一定的秩序美感，如用相似的贝壳作为单体形态进行重复的积聚构成作品，就可体现出一种自然的重复美感（图6-14）。大多数实际作品中都会运用这种造型形式。

在单体积聚构成中单体基本形态的造型要简洁。在进行组合的过程中，要注意单体形态之间的组合关系。

积聚构成主要运用重复或近似的构成形式，在整体造型上具有一定的秩序感和韵律感。因此，在组合时要注意单体形态之间的距离不要过大，以免影响整体造型的秩序感。稳定的重心也是立体造型过程中不可忽视的一部分。在整体造型中要注意形态之间的对比关系，如主次对比、虚实对

比、疏密对比等，以增加作品的变化，避免重复的形态所造成的单调乏味。图6-15所示的几何形块状形态的积聚构成，其整体造型形态在具有一定动势感的同时兼顾了重心的稳定，并注重细节的美感。

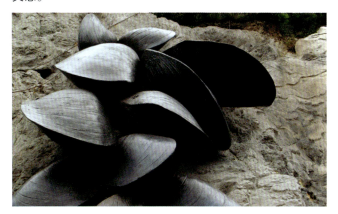

图6-14　重复的积聚构成

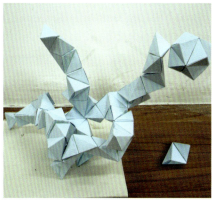

图6-15　几何形积聚构成

2. 排列组合

排列组合包括相同的单体形态的排列组合和不同的单体形态的排列组合。不同单体形态的组合可以是不同大小不同形状的组合，利用不同单体形态进行渐变式的排列可获得较好的效果。如方形到圆形的渐变、直线到曲线的渐变、由大到小的渐变。在渐变排列中应注意实体与虚体的关系，注意空间位置的变化。相同单体形态组合的变化有位置变化、方向变化、数量变化，可利用骨骼式的排列方法，如渐变排列、发射排列、特异式排列等。

二、单体秩序（有规律）积聚构成

单体秩序积聚构成是指两个以上单体形态在单体秩序分割基础上进行重新组合，从而构成新形态。单体秩序积聚构成包括同一单体形态的重复构成、相近或相似单体形态的组合、类似形态以渐变近似等方式进行的组合。

单体秩序积聚构成具有很强的韵律感。重复、有规律的组合能反映其造型的和谐性。在练习中，可以将重复或相似的单体形态按照形式美的规律进行组合，从而创造整体的形式美。图6-16至图6-20所示的各个作品都是采用相同的单体形态进行的有规律组合，并在组合的过程中运用了方向上的变化、单体形态的大小变化，使整体具有较强的韵律感。

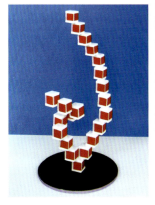

图6-16　单体秩序积聚
构成（一）

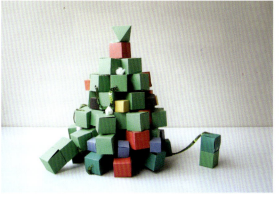

图6-17　单体秩序积聚构成（二）

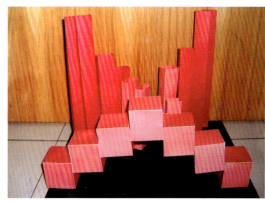

图6-18　单体秩序积聚构成（三）

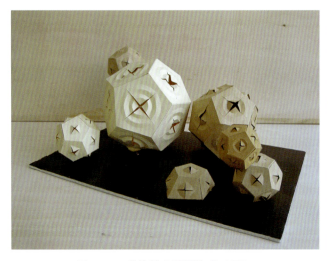
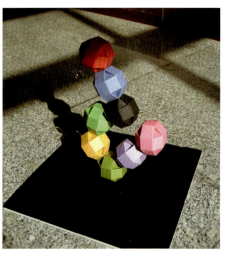

图 6-19　单体秩序积聚构成（四）　　　　图 6-20　单体秩序积聚构成（五）

三、单体自由（无规律）积聚构成

单体自由积聚构成是一种比较自由的构成形式，在组合方式上没有任何约束，在重新组合的过程中主要注重整体的平衡感。可以适当运用对比的手法，如形状、大小、方向对比等，以创造从各个角度观察都是自由的、均衡的形态（图 6-21 至图 6-26）。

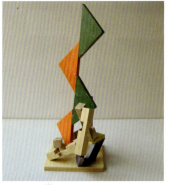
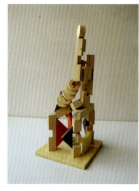

图 6-21　单体自由积聚构成（一）　　图 6-22　单体自由积聚构成（二）　　图 6-23　单体自由积聚构成（三）

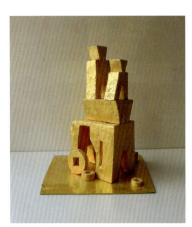
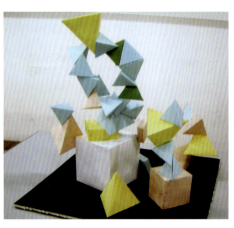
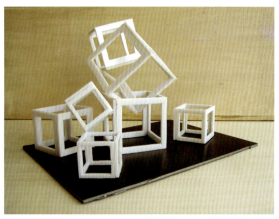

图 6-24　单体自由积聚构成（四）　　图 6-25　单体自由积聚构成（五）　　图 6-26　单体自由积聚构成（六）

四、偶然体与有机体构成

在自然界中，山石、枯木、工业制品等材料体，没有生命周期，没有生命体征，它们的形态变化是需要外力的，其形象随着时间的变化而变化。山石或者枯朽腐化的木材的形态变化无规律可循，是偶然性的，我们称之为偶然体。相反，具有生命周期的形态，如动物、植物等自然形态，我们称之为有机体。在自然界中，偶然体与有机体的构成无处不在。图 6-27 至图 6-29 所示的作品的素材就来源于自然界中的石块和海边的贝壳，它们按照一定的秩序进行排列，形成了一种优美的律动感，给人一种自然温馨的感觉，具有一定的实用和欣赏价值。

图 6-27　学生作品

图 6-28　旅游工艺品（一）

图 6-29　旅游工艺品（二）

第四节　综合构成

综合构成是将点材、线材、面材、块材等不同形态的材料进行综合性重组的构成方式。综合构成主要研究空间与形态的构成方法，按照一定的形式美法则组织形体，创造新形态。在综合构成中，要充分利用基本形与基本形之间以及各种不同形态之间的关系，熟练掌握它们之间的组合方法。在多种形态的综合构成中要注意对整体关系的把握，综合运用不同的材料，在统一的基础上寻求变化。图 6-30 至图 6-33 所示的作品不仅综合运用了各种不同形态，还考虑到了不同材料的综合运用，使整体协调统一。

图 6-30　综合构成（一）

图 6-31　综合构成（二）

图 6-32　综合构成（三）

图 6-33　综合构成（四）

 本章小结

本章首先就块材构成进行了概述性讲解，随后分类介绍了块材的分割构成、组合构成及综合构成。

 思考与实训

一、思考题

1. 何为单体形态？单体形态的分割方法有哪些？
2. 在单体积聚组合过程中应注意哪些方面的问题？
3. 在综合构成中如何协调好点材、线材、面材、块材的整体关系？

二、实训题

1. 选用一种块状材料，对其进行分割，运用分割后形成的单体形态进行积聚构成练习。

要求：

（1）分割方法不限；

（2）分割后形成的新单体形态不得少于10个；

（3）注意单体形态与整体的关系；

（4）作品整体高度不低于25 cm，并将最终作品固定在底座上。

2. 运用所学知识进行综合构成练习。

要求：

（1）选用材料（点材、线材、面材、块材）不少于3种；

（2）注意不同材料的特性和造型的手法及加工工艺；

（3）注意对整体关系的把握；

（4）作品整体高度不低于25 cm，并将最终作品固定在底座上。

CHAPTER SEVEN

第七章　立体构成材料

知识目标

了解立体构成材料的分类，了解立体构成材料的特性与应用，熟悉立构成材料的加工工艺。

能力目标

熟悉各类材料的特性及加工工艺，并能够进行综合实践应用。

第一节　材料的选择

发现材料、利用材料一直是人类社会最重要的活动之一。人类在进化的历史长河中，曾经使用各种各样的材料来满足自身利益的需要。由于材料与文明有着不可分割的联系，所以历史学家常以材料的名称来划分时代，如石器时代、青铜时代、铁器时代等。以材料作为划分时代的标志，在一个侧面准确反映了人类社会生产力的发展水平。

现代科技和工业的发展使材料的品种日新月异，这给现代的设计师和艺术家的创作提供了优越的条件，也为他们提供了更为广泛、复杂的学习内容和需要解决的难题。

【作品欣赏】立体构成材料示例

现代材料科学已发展成多学科交叉的综合性学科，广泛涉及物理学、化学、热力学、结晶学、纳米技术等高新技术领域。据有关专家统计，20世纪70年代登记的新老材料达25万种，80年代已超过30万种。由于材料科学的迅猛发展，材料世界的日益繁荣和多样化是毋庸置疑的事实，但我们必须看到能源危机以及环境保护等因素对材料工业发展的影响。

选择材料之前首先要明确材料的分类，由于处理这些材料的目的和用意不同，分类的方法也不同。从立体构成的学习需要及便于掌握的前提条件出发，可按材料的形态将其分为点材、线材、面材、块材和结合材。

（1）点状材料。如小碎玻璃、钢珠、米类、豆类、小石头、纽扣、图钉及瓶盖等（图7-1和图7-2）。

（2）线状材料。如毛线、绳索、铁丝、细木料、纸条、金属丝、火柴、电线等（图7-3至图7-6）。

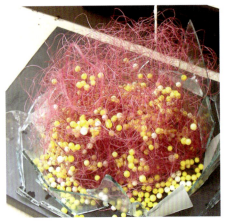
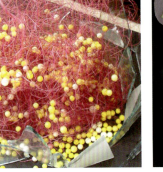

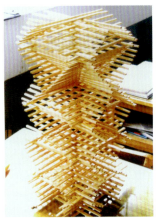

图 7-1　点状材料的应用（一）　　图 7-2　点状材料的应用（二）　图 7-3　线状材料的应用（一）

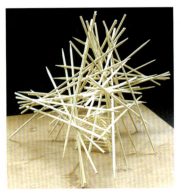
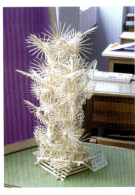
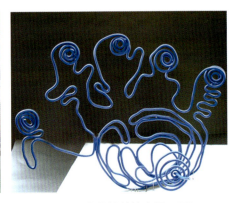

图 7-4　线状材料的应用（二）　　图 7-5　线状材料的应用（三）　　图 7-6　线状材料的应用（四）

（3）面状材料。如纸板、木板、合成板、塑料片、玻璃、石膏板、金属板等（图 7-7 至图 7-9）。

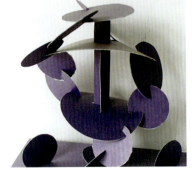

图 7-7　面状材料的应用（一）　　图 7-8　面状材料的应用（二）　　图 7-9　面状材料的应用（三）

（4）块状材料。如黏土块、塑料块、泡沫塑料块、石块、木块、金属块、石膏块等（图 7-10 和图 7-11）。

（5）结合材料。如乳胶、糨糊、万能胶、胶带、钉子、螺丝、夹子等（图 7-12 至图 7-15）。

在现实生活中可利用的材料种类还有许多，至于如何选择，关键在于哪种材料更符合创意需求，更能体现设计者的设计思维。

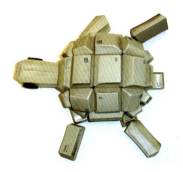
图 7-10　块状材料的应用（一）

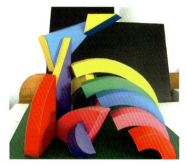
图 7-11　块状材料的应用（二）

图 7-12　结合材料的应用（一）

图 7-13　结合材料的应用（二）

图 7-14　结合材料的应用（三）

图 7-15　结合材料的应用（四）

第二节　材料的分析与应用

材料是立体构成的物质基础，离开了材料，立体构成的创造性思维就难以在现实中实现。立体构成中的立体造型依赖材料来表现，材料的性能直接限制了立体构成的形态塑造，同时，材料的肌理是艺术表达中重要的组成部分，它能使人产生不同的心理反应，比如粗糙与细腻、冰冷与温暖、温柔与坚硬、干燥与湿润、轻快与笨重、鲜活与老化等。

材料不仅决定了立体构成的形态、色彩、肌理等，还直接影响立体造型的物理强度、加工工艺和加工方法等。不同材料的物理特性，如软与硬、干与湿、疏与密，以及透明与否、可塑与否、传热与否、有弹性与否等，都会直接影响和限制立体构成的制作和加工，从而间接限制立体构成的设计构思。这就要求设计者在进行立体构成设计时，必须考虑材料的选择、应用和加工工艺等因素。因而，对材料的了解、加工以及新材料的寻找和发现是立体构成学习、实践中不可忽略的重要内容。

一、自然材料

自然材料包括木材、石材、黏土等，能给人以质朴、亲切、温馨、舒适的感觉，有极强的亲和力。

1. 木材

（1）木材的属性。木材是日常生活中常见的自然材料之一，也是立体构成中较简便的材料。

木材具有一定的吸湿性、弹性和强度，同时具有温和、松软、轻快的心理属性，但易产生变形、干裂、燃烧、虫蛀等现象。木材的种类很多，不同的木材，其物理特性、强度、木纹肌理等各不相同。一般在立体构成中理想的木质材料应木节少、纹理平直、成本低廉，比较容易加工和利于造型。

（2）木材的加工工艺。木材原材料通过木工手工工具或木工机械设备加工成构件，并组装成制品，再经过表面处理、涂饰，最后形成一件完整的木制品的技术过程就是木材加工。

木材比较容易加工，常用的加工方法有锯割、刨削、弯曲和雕刻。按照木制品的质量要求，将各种不同树种、不同规格的木材，锯割成符合制品规格的毛料，形成基本构件，称为配料。在加工每个构件前，都要根据被加工构件的形状、尺寸、所用材料、加工精度、表面粗糙度等方面的技术要求和加工批量大小，合理选择加工方法，并拟定加工该构件的每道工序和整个工艺过程。

木制品构件的形状、规格多种多样，其加工工艺程序一般如下：配料→基准面的加工→相对面的加工（基准面完成后，以基准面为基准加工其他几个表面）→画线→榫头、榫眼及型面的加工→表面修整。

木制品的装配是指按照木制品结构装配图以及有关技术要求，先将若干构件结合成部件，再将若干部件结合或将若干部件和构件结合成木制品的过程。木制品的构件间的结合方式，常见的有榫结合、胶结合、螺钉结合、圆钉结合、金属或硬质塑料联结件结合以及混合结合等。不同的结合方式对制品的美观和强度、加工过程和成本，均有很大的影响，因此需要在产品造型设计时根据质量技术要求来选定（图7-16至图7-18）。

图 7-16　木质灯具

图 7-17　木质八音盒

图 7-18　仿古家具

2. 石材

（1）石材的属性。石材即岩石，不同的石材因成因、组成成分不同，其色泽、质地、强度等也会有所差异，但石材总体上都让人感到坚硬、沉重、光滑、冰凉和冷漠。常用石材有寿山石、青田石、大理石、花岗岩等（图7-19）。

（2）石材的加工工艺。石材作为自然材料，质地坚硬、加工强度大，使用不同的加工手段会产生不同的视觉心理与视觉效果（图7-20至图7-22）。

图 7-19　石材

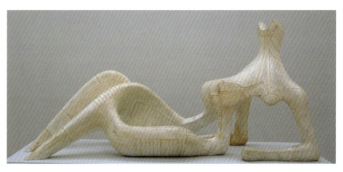
图 7-20　石质雕塑

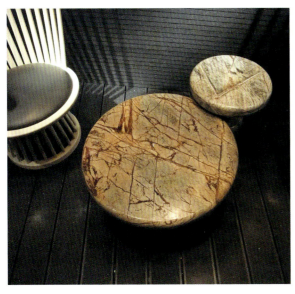
图 7-21　石质家具（一）

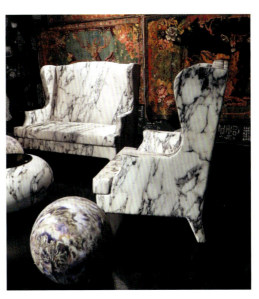
图 7-22　石质家具（二）

石材的加工、利用可以追溯到古代乃至远古、上古时代，如埃及金字塔、罗马角斗场、希腊帕特农神庙等。进入工业革命后，以意大利、德国为代表的西方工业国家最先发明并启用了现代石材加工机械。这个阶段的加工设备、工艺以及所使用的各种工具、刀具是最为经典的。20 世纪 60—70 年代，金刚石工具的发明、使用，使得石材加工速度发生了一个质的飞跃。而后，20 世纪 70—80 年代，高压水射流技术、计算机控制技术在石材行业被引用、开发后，又使得石材加工精度得到更进一步发展。当今的石材加工，基本上涵盖了从最原始的手工工艺到现代最先进的工艺手段及数控系统。

大理石标准板材加工工艺流程：首先用吊车将荒料装在与锯机配套的荒料车上，运至金刚石大锯或大直径圆盘锯的工作位置，固定好，锯割成毛板，再逐步进行切断、研磨、抛光等加工，最后检验、包装到成品发运。其加工工艺流程可分为两种，一种是先切后磨，即荒料吊装→锯割→切断→粗磨→细磨→精磨→抛光修补→检验包装。另一种是先磨后切，即荒料吊装→粗磨→细磨→精磨→抛光→切断修补→检验包装。大理石薄板加工工艺流程则普遍采用薄板自动加工流水线。荒料经吊装固定在电动荒料车上，通过导轨送入双向切机锯割成毛板，通过卸料机、输送滚道、翻板机与各工序自动连接，工艺先进，效率高。

3. 泥石材料

泥石材料是在立体构成练习中使用较为方便的一些材料，如雕塑泥土、水泥、石膏粉、滑石粉，以及砖、瓦、沙、石等材料。这些材料可以与其他材料混合使用，使立体构成的造型充分展现综合材料的表现力（图 7-23）。

二、工业材料

工业材料包括纸、金属、无机非金属、有机材料、复合材料等多种类型的功能性材料。

1. 纸材料

纸材料具有质地温和、价格低廉、易于加工、有丰富的表现力和可塑性、种类繁多、价格便宜、对加工工具要求简单等特

图 7-23　雕塑泥土的加工

点。因此，在立体构成中，纸是最简便基本的材料，也是使用最多的材料。各种卡纸、手工纸、艺术纸和铜版纸都是立体构成中常用的纸材料。

用纸材料进行立体造型加工方便、简捷。常用的加工方法有折叠、弯曲、切割、接合（图7-24至图7-27）。

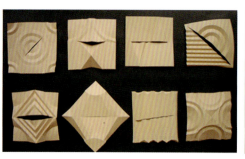
图7-24 纸材料的应用（一）

图7-25 纸材料的应用（二）

图7-26 纸材料的应用（三）

图7-27 纸材料的应用（四）

2. 金属材料

金属材料的共同特征是：可呈现特有的光泽，是良好的导电体和导热体，不透明、可熔、通常可锻，而且有延展性。金属材料因坚固持久、品种丰富、加工技术多样、视觉质感丰富而在立体构成中被广泛使用。

金属对各种加工工艺方法所表现出来的适应性称为工艺性能，主要体现在以下四个方面：

（1）切削加工性能：指用切削工具，如车削、铣削、刨削、磨削等对金属材料进行切削加工的难易程度。

（2）可锻性：指金属材料在压力加工过程中成型的难易程度，例如将金属材料加热到一定温度时其塑性的高低、允许热压力加工的温度范围大小、热胀冷缩特性以及有关的临界变形的界限等。

（3）可铸性：指金属材料熔化浇铸成为铸件的难易程度，表现为熔化状态时的流动性、吸气性、氧化性、熔点的均匀性、致密性，以及冷缩率等。

（4）可焊性：指金属材料在局部快速加热，使结合部位迅速熔化或半熔化（需加压），从而使结合部位牢固地结合在一起而成为整体的难易程度，表现为熔点、熔化时的吸气性、氧化性、导热性、热胀冷缩性、塑性等。

在立体构成中可以充分利用金属的这些工艺性能进行创作，把金属工艺性和设计思维有机地结合在一起，从而创作出优秀的作品（图7-28和图7-29）。

图7-28 金属材料的应用（一）

图7-29 金属材料的应用（二）

3. 玻璃材料

玻璃是由石英砂、纯碱、长石及石灰石等在 1 550 ℃ ~ 1 600 ℃高温下熔融后经拉制或压制而成的。如在玻璃中加入某些金属氧化物、化合物或经过特殊处理，可制得具有不同特殊性能的特种玻璃。玻璃透明光滑，坚硬脆弱，有较强的耐热、抗腐蚀性能。用玻璃材料构成的空间有着无限扩展的视觉感，是体现开放性的理想材料。

立体构成设计经常使用的玻璃材料主要有以下几类：

（1）普通平板玻璃。平板玻璃有透光、隔声、透视性好的特点，并有一定的隔热、隔寒性。平板玻璃硬度高，抗压强度高，耐风、耐雨淋、耐擦洗、耐酸碱腐蚀。但质脆，怕强振、怕敲击。

（2）压花玻璃。压花玻璃又称花纹玻璃或滚花玻璃，有无色、有色、彩色数种。这种玻璃表面（一面或两面）压有深浅不同的各种花纹图案。由于表面凹凸不平，所以当光线通过时即产生漫射，从玻璃的一面看另一面的物体时，其物像模糊不清，因此这种玻璃具有透光而不透明的特点以及一定的装饰效果（图7-30）。

图 7-30　压花玻璃

（3）磨砂玻璃。磨砂玻璃是采用普通平板玻璃，以硅砂、金刚砂、石棉石粉为研磨材料，加水研磨而成的，具有透光而不透明的特点。由于光线通过磨砂玻璃后形成漫射，所以这种玻璃还具有避免眩光的优点（图7-31）。

（4）印刷玻璃。印刷玻璃是用特殊材料在普通平板玻璃上印刷出各种彩色图案花纹的玻璃。这是一种新型的装饰玻璃，玻璃图案有线条形、花纹形多种。这种玻璃印刷图案处不透光，空格处透光，因此具有特别的装饰效果（图7-32）。

（5）刻花玻璃。刻花玻璃是在普通平板玻璃上用机械加工的方法或化学腐蚀的方法制作图案或花纹的玻璃。这种玻璃刻花图案透光不透明，有明显的立体层次感，装饰效果比较高雅（如7-33）。

在立体构成中可以利用不同种类的玻璃进行创作，根据不同玻璃的特性达到不同的表现效果（图7-34）。

图 7-31　磨砂玻璃　　　　图 7-32　印刷玻璃　　　　图 7-33　刻花玻璃　　　图 7-34　玻璃材料的应用

4. 塑料材料

（1）塑料的属性。塑料是典型的现代工业材料，它是有机高分子化学材料中的一类，其主要成分是合成树脂，再加入一些辅助材料，如防老化剂、增塑剂、填充剂、着色剂、润滑剂等。塑料的

种类很多，不同的塑料其物理特性也不一样。有的硬度大，有的黏接性好，有的柔韧性好，有的可塑性好。从应用范围来分，塑料可分为通用塑料和工程塑料。目前在立体构成设计制作中使用较多的是 ABS 板和 PVC 管。塑料材料是很有发展前景的构成材料之一（图 7-35）。

（2）塑料的加工工艺。塑料成型加工，是将合成树脂或塑料转化为塑料制品的各种工艺的总称。塑料加工一般包括塑料的配料、成型、机械加工、接合、修饰和装配等。后四个工序是在塑料已成型为制品或半制品后进行的，又称为塑料二次加工。

图 7-35　塑料材料的应用

机械加工是指借用金属和木材等加工方法，制造尺寸很精确或数量不多的塑料制品，也可作为成型的辅助工序。塑料的热导性差，热膨胀系数小、弹性模量低，当夹具或刀具加压时，易引起变形，切削时受热易熔化，且易黏附在刀具上。因此，对塑料进行机械加工时，所用的刀具及相应的切削速度等都要适应其特点。

接合是指把塑料件接合起来，其主要方法有焊接和黏接。焊接有使用焊条的热风焊接、使用热极的热熔焊接，以及摩擦焊接、感应焊接等。黏接法则可按所用的胶黏剂，分为树脂溶液黏接和热熔胶黏接。

表面修饰的目的是美化塑料制品表面，通常包括机械修饰，即用锉、磨、抛光等工艺，去除制件上的毛边、毛刺，以及修正尺寸等。表面修饰方法有涂饰、施彩、镀金属等。涂饰包括用涂料涂敷制件表面，用溶剂使表面增亮，用带花纹薄膜贴覆制品表面等；施彩包括彩绘、印刷和烫印；镀金属包括真空镀膜、电镀以及化学法镀银等。其中烫印是在加热、加压的条件下，将烫印膜上的彩色铝箔层转移到制件上。

装配则是指用黏合、焊接以及机械连接等方法，使制成的塑料件组装成完整制品的作业。

5. 布、绳材料

布、绳材料属于软性材质，可以构成千变万化的"软雕塑"造型。表现手段有折叠、镂空、包缠、剪切、抽纱、编织、系结、缠绕等。通过这些不同的手段，可以呈现出 2.5 维的半立体浮雕感和三维立体的装饰造型（图 7-36）。

6. 废旧材料

废旧材料指现代工业中的各种垃圾，如包装盒（袋）、各种瓶罐、竹、木、布、绳、碎玻璃、塑料的边角料及废弃五金材料、废弃机器零件等。除此之外，还指各种废弃的轻工业产品、生活用品和现成品。然而，这些垃圾可成为立体构成、雕塑装置中的"宝贝"，成为后现代艺术里经典的"垃圾文化"。因为各种垃圾的形态结构、材料肌理和视觉语言都能触发创作的动机和灵感，所以，在进行立体构成练习时，不妨到废品收购站或工厂中寻找材料，寻找灵感（如图 7-37 至图 7-40）。

图 7-36　布、绳材料的应用

图 7-37　废旧材料的应用（一）

图 7-38　废旧材料的应用（二）

图 7-39　废旧材料的应用（三）

三、综合材料

综合材料的使用可充分利用材料之间的对比、和谐关系来增强材质的效果。但前提是必须把握所选材料的性能、特点，使每一种材料都能表现自身的属性和信息，传达作品的意义。

任何好的设计都来源于设计者对生活的体验，立体构成在材料运用上也是生活体验和个人经验的综合结果。如果没有丰富的生活来源和缜密的材料体验训练作为基础，很可能造成想法脱离实际和思想枯竭等问题。所以在立体构成设计中，最好能有的放矢、先入为主地进行对多种材料的体验训练，以便为将来在各种学科的学习过程中对材料进行综合运用打下良好的基础。

图7-40　废旧材料的应用（四）

多种材料体验是一项非常复杂的活动，在材料体验的过程中，要积极贯彻多种材料多种体验的思想。首先要开拓思维，不失时机地寻找利用各种材料创造多种可能性。其次要养成良好的选材习惯，在身边尽量寻找天然和无污染的材料作为训练材料。再次要学会搜寻生活中废弃的物品充当立体构成的材料，在垃圾箱和垃圾袋中寻找创作灵感，在对这些废弃物进行重组和排列的过程中体验材料所带给人们的快感和乐趣。

好的立体作品不一定非用好的材料，关键是思维的开拓和想法的创新。材料的选择在很大程度上取决于设计者思维上的开拓和技术的支持。新科技、新材料、新的加工成型技术给材料的选择与组合带来了更大的自由度。在多元文化的影响下，创作媒体界限也开始模糊，呈现多元性与综合性。立体构成教学是学习空间设计的基础，是从基础训练到关注设计内涵的创作过程。它使用不同的材料组合加工，以功能性、实验性、超前性创造空间形态，材料从单一走向综合。但综合不是简单地堆砌，而是有目的地选择组合，并通过结构方式实现变化。

本章小结

本章首先介绍了材料的分类及其特性，随后分类讲解了各类材料的加工工艺。

思考与实训

一、思考题

1. 学习构成材料的意义何在，对设计有何影响？
2. 如何更好地掌握各种材料的特性？
3. 如何看待新科技、新材料、新的加工成型技术给材料的选择与组合带来的影响？

二、实训题

1. 用金属材料进行构成练习。

要求：

（1）数量1个；

（2）构思奇妙，表现质感。

2. 用废旧材料进行构成练习。

要求：

（1）数量1个；

（2）构思奇妙，变废为宝。

CHAPTER EIGHT

第八章　立体构成的形式美法则

知识目标

了解形式美的法则，掌握各形式美法则的特征，重点掌握变化与统一的形式美总法则的运用。

能力目标

能够应用形式美法则进行构成作品的设计与制作。

形式是指事物外在因素的组合关系。立体构成中的形式主要指造型因素，包括点、线、面、体、色彩及质感在内的各种组合关系。人们在长期的社会实践与艺术创作过程中不断摸索和总结美的规律，确定了形式美的法则。按照美的规律进行组合构成并能直接引起视觉上的美感，这样的组合便被认为是符合形式美法则的构成。

第一节　对称与平衡

【知识拓展】形式美规律

【知识拓展】形式美法则

立体构成中的对称形式可分为绝对对称和相对对称两种。

绝对对称指造型的重心线两边或上下方向相反的一半与另一半在量上完全相同和相等。绝对对称具有安静、庄重、稳定的特点（图8-1）。无论是从实际力学角度（支撑面越大、重心越低，则质量越平衡稳定），还是从视觉感官方面看，绝对对称都取得了稳定的视觉效果，左右两侧对称可使被悬于对称中轴线当中的主体产生端正而厚重的对称美感。绝对对称给人以整齐、规则、庄重、沉静的感觉，缺点是缺少活力，容易造成视觉上的呆板。

而相对对称则比较灵活和富有动感。相对对称指大的结构、体量相同，小的局部稍有差异与变化的对称。在不对称的组合变化中寻求统一与和谐，能给人以多样、活泼、灵动、变化的感受，但处理不当会出现杂乱、无序、失衡的情况。

平衡是物理学中的力学术语，艺术设计中借此比喻视觉均衡表达的状态。立体构成中的平衡是指通过造型组合给人们带来的视觉平衡，以及由此达到的心理感官的平衡（图8-2和图8-3）。

第八章　立体构成的形式美法则

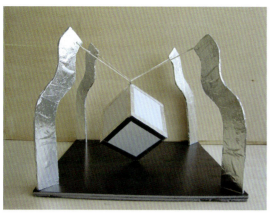
图 8-1　绝对对称

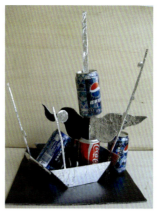
图 8-2　平衡（一）

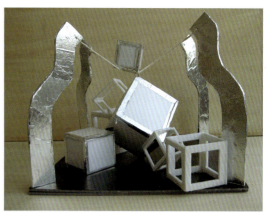
图 8-3　平衡（二）

图 8-3 所示是对图 8-1 所示构成调整后的状态，由于运用了线构成的虚体块材，空间虚实相生，打破了原来稳重的局面，整个空间充满了活力，从而产生了不同于前者的形式美感，这种美感即为非对称的平衡美。

第二节　节奏与韵律

"节奏"一词来源于音乐，指音乐在流动过程中节拍的长短高低和强弱快慢。立体构成中的节奏指造型的形态要素有规律的重复，有人将视觉艺术比喻成"凝固了的音乐"。

"韵律"一词来源于诗歌，指音的抑扬顿挫的有规律的组合。立体构成中的韵律是指造型的形态要素呈现一定的格律，有秩序、有规律地变化。

图 8-4 至 8-6 图所示的重复单体造型构成，即是通过一个单体在数量上的重复组合、反复交替组合、统一造型构成取得节奏美感的。

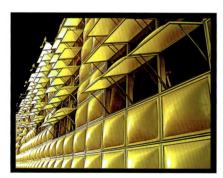
图 8-4　重复单体造型构成（一）

图 8-5　重复单体造型构成（二）

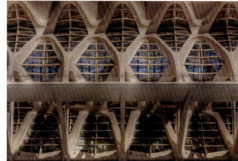
图 8-6　重复单体造型构成（三）

节奏和韵律都是在有序的基础上运动变化的，但节奏强调的是有规律的反复，表现得更多的是变化中的重复性；而韵律则强调有格律性的变化，具有多样性变化的特征。在立体构成中，线的构成形式（长短、粗细、疏密的有序排列）最能体现韵律的变化美感（图 8-7 和图 8-8）。

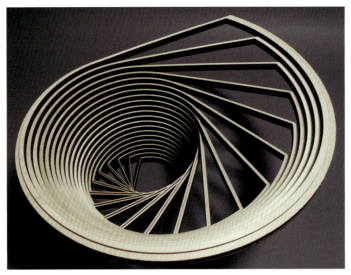

图 8-7　有韵律感的造型（一）

图 8-8　有韵律感的造型（二）

在立体构成中，韵律往往伴随节奏同时出现，通过有规律、有秩序的重复以及渐变交错等规律体现变化的韵律美（图 8-9 和图 8-10）。

图 8-9　有秩序的重复

图 8-10　渐变交错

缺少秩序和条理的构成节奏感不强，过于平淡与呆板的构成则韵律不够，只有适度把握并合理运用韵律的生动与自由、节奏的秩序与条理，才能创造出具有节奏与韵律以及形式美感的作品。

第三节　比例与强调

一、比例

比例的形式美法则是指在构成的整体形式中，部分与部分之间、局部与整体之间产生的一种数量对比的美感（图 8-11）。

古希腊毕达哥拉斯学派认为"美是和谐与比例"。世界公认古希腊时期所发现的黄金率 1 ∶ 1.618 这一长度比例关系具有标准的美感，并以此证明物体与空间如果接近这个比例，在视觉与心理上就能产生局部与整体的比例美。因此黄金分割的比值是 2 ∶ 3、3 ∶ 5、5 ∶ 8 的近似值。此外还有许

多比例方法，如等差数列比、等比数列比、贝尔数列比、斐波那契数列比等。

比例是人们在长期的社会实践中根据自身的习惯做出的经验判断和总结，具有严谨而规范的科学性。但在构成过程中过于苛求比例的数字化，就会陷入呆板和格式化。所以，在衡量比例的美感时还要考虑人们的习惯。由于事物不同、目的和内在需求不同，心理经验不同，美的比例关系也各不相同，如设计构成与人体的身高、设计结构与使用效率的范围尺度等。只有将感性化的习惯因素融入规范的比例之中，才能使设计更贴近人们的生活（图8-12）。

图8-11　比例构成

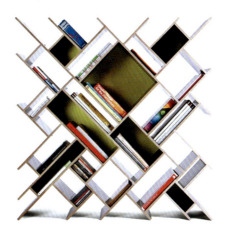

图8-12　运用比例构成制作的书架

二、强调

强调是有意加强构成中一部分视觉效果的方法，可使在整体形式中的被强调的部分成为重要的视觉焦点。

常用的强调方法有：

（1）特异构成。特异构成即在整体秩序化构成中分离出另一类个别特殊的形体，使这个特殊形体（色彩、肌理、结构特殊等）在整体中凸显出来，从而构成视觉兴奋点。设计中常用这种打破常规的手段来达到平中求奇的视觉冲击效果（图8-13）。

（2）单纯化。单纯不是单调，单调给人枯燥的感觉，缺少生命力；而单纯则是达到高度的概括。单纯化把多余的东西省略掉，使主体形态简洁、明确，以最精确的要素表达最有力的形态效果，用最简练的语言实现设计上的简约与明朗（图8-14）。

图8-13　特异构成

图8-14　单纯化的灯具造型——Dapple灯

设计的重要功能是实用，越是简化的形态越有利于生产、加工与使用（图 8-15 和图 8-16）。

（3）夸张。夸张即加强被夸张部分，从而使其成为形式上的主体。图 8-17 所示的被环绕于中心的主体造型在比例上的悬殊对比使其在视觉上达到了夸张的效果。

图 8-15　单纯化的水杯造型

图 8-16　单纯化的家具造型——Dapple 家具

图 8-17　夸张构成

第四节　对比与调和

一、对比

对比是指两个对立的事物在相对的异质因素中的对立，通过组合的手段来达到视觉心理所领悟的和谐。对比通常有如下几种形式：

（1）量的粗重与轻盈的对比（图 8-18）；

（2）实体与虚体的对比（图 8-19）；

图 8-18　量的粗重与轻盈的对比

图 8-19　实体与虚体的对比

（3）材质的粗糙与华丽的对比等。一件好的设计，要有新奇的变化才能引起人们的视觉兴趣，才能激起人们的观赏欲望。但是，这种变化不是无限度的，如果变化得过多，其造型之间的差异太大，就会产生琐碎凌乱的感觉，使人感觉到的形象之间缺乏联系、不协调，进而破坏整体的美感。因此，在强调对比的同时要考虑它们之间的整体的和谐关系，避免对比生硬，出现整体上的不调和。

二、调和

调和是指事物的相同性，是造型要素的一致重复，使造型要素在组合或结合时，各要素相互之间实现统一和谐的美感。

对比调和的方法有：色的对比调和、体的对比调和、形的对比调和、质的对比调和、形体和空间的对比调和等。调和的手段通常使用相同、相似的形态元素进行组合构成。图 8-20 所示的金属片构成形式，其造型、结构就是不规则的，通过统一形状的单体金属片的排列达到统一。

图 8-20　调和构成

第五节　联想与意境

联想指人的思维的延伸，一般指从一件事、一个物品联系到其他事情或事物的心理行为。比如提到红色，人会联想到可口可乐、电扇、空调、电费、银行等。对于一件立体构成作品而言，产生意境的前提是必须有传达感情的"媒体"，它可以是作品的整体形态或某个部位的形状，也可以是颜色或者材质、肌理。使人们对作品产生联想并引起共鸣，往往是设计师的最终设计目标。

一、对具体形态的联想

自然界中美好事物的存在方式或生长状态常常令人叹为观止，比如珊瑚、羽毛、云朵等。一件艺术作品的优劣，一方面取决于创造者是否极力表现出了作品的美，另一方面取决于观者是否接收到了这种美。优秀的作品往往能够使人们产生共鸣，即作品反映了自然界许多美的元素，这些元素或源自璀璨星空，或源自莺飞蝶舞，或源自花开花落，或源自"白日依山尽、黄河入海流"，它们已被人们公认为美好的事物，所以借助联想，作品可以产生美的意境。

二、对抽象形态的联想

由于立体构成的设计元素往往是抽象的形体而非具体的形态，所以人更容易联想到其他相关的事物。对于众多观者而言，对抽象的理解程度存在层次与内容的差异，因此，由抽象形态引出的联想，往往呈多维展开。比如长方体是一个简单而抽象的形状，人们对它的联想方向是不确定的，有人会想到平稳，有人会想到刚毅，还有人会想到电视机，甚至有人会想到红烧肉块……一个形状能够使人产生如此丰富的联想，对于作品本身来说并非一件坏事，因为这样可以使作品的内容更加丰富，意境更加深远，观者的参与程度也会极大提高（图 8-21 至图 8-24）。

图 8-21 抽象形态与联想（一）

图 8-22 抽象形态与联想（二）

图 8-23 抽象形态与联想（三）

图 8-24 抽象形态与联想（四）

第六节　形式美的总法则

【作品欣赏】形式美法则示例

变化与统一是形式美的总法则。

"变化"是指物质形态的对立性，强调物质形态元素的丰富多样化。其对抗性与差异性可给人以生动、活泼、个性鲜明的视觉感受。"统一"是指物质形态元素的共同性、一致性与整体性。统一的过程也是对变化元素进行整体调和的过程，是在不同的形态元素当中寻找共同性因素，使物质形态元素得到统一的过程。

变化与统一用来权衡立体造型中整体与局部、局部与局部之间的关系。在立体构成中对整体变化与统一的掌握应从多方面入手，包括形态、比例、空间、色彩、材质等综合因素。有侧重点的变化、协调、统筹这些因素，能适度地表现出变化中求统一、统一之中有变化的完美整体。

变化与统一在构成和谐美感的过程中是相辅相成的，在设计构成中一味追求变化会显得杂乱无章，一味追求统一则显得单调乏味。只有将矛盾对立的双方有机地结合在一起，才能达到变化与统一的整体和谐（图 8-25 至图 8-33）。

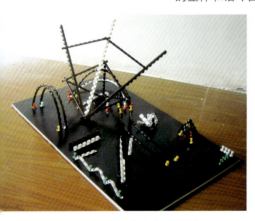
图 8-25　形态的变化与材质的统一

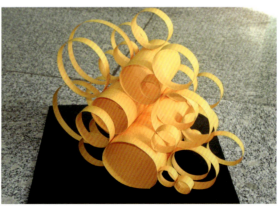
图 8-26　形态的变化与色彩的统一（一）

图 8-27　形态的变化与色彩的统一（二）

图 8-28　形态的变化与色彩的统一（三）

图 8-29　形态的变化与色彩的统一（四）

图 8-30　色彩的变化与形态的统一（一）

图 8-31　色彩的变化与形态的统一（二）

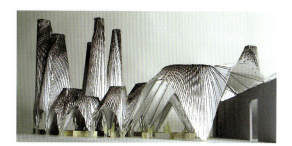
图 8-32　结构的变化与色彩的统一

图 8-33　位置的变化与形态的统一

　　形式美的法则并非是一成不变的永恒定律，不同的时代、民族、文化、区域，审美标准也不尽相同。随着人们对事物的认识及审美范畴的变化，形式美的法则也在变化和扩展，不可一概而论。在运用形式美法则时，不能局限于就形式论形式的教条与公式化的生搬硬套，而应将审美感觉、生理因素、心理因素建立在构成材料、实用功能、生产技术等基础因素之上并加以灵活运用。

本章小结

　　本章分别就对称与平衡、节奏与韵律、比例与强调、对比与调和、联想与意境以及形式美的总法则进行了详细的阐述。

思考与实训

一、思考题

1. 找出生活中具有单纯化特征的产品外观造型，谈谈它们的设计特点。
2. 试分析形式美中法则中的对称与平衡在造型设计中的运用。

二、实训题

1. 选取一段音乐，用线材、面材表现音乐流动的过程。
 要求：
 （1）作品高度不低于 25 cm；
 （2）材料不限。
2. 自选综合材料，表现符合形式美总法则的立体构成。
 要求：
 （1）作品高度不低于 25 cm；
 （2）材料不限，但不少于 3 种。

CHAPTER NINE

第九章 立体感觉与视觉情感

知识目标

了解立体感觉对造型的重要性,掌握形成立体感觉的主要要素:质量感、空间感、肌理感、错觉感。

能力目标

能够兼顾立体感觉与视觉情感进行立体构成设计。

在设计时,创作者应注重设计造型给人们带来的视觉感受以及情感体会。立体造型不只是一种形态,更是作者立体感觉的表达。它能带给人一种由视觉传达到内心的触动,从形态上表达出一种力量感,这种力量感会吸引并感染人,使一个冰冷坚硬的物质材料成为人们喜爱的造型艺术品。

这种立体感觉主要涉及质量感、空间感、肌理感、错觉感,这些是研究形体的要素。

第一节 质量感

质量可以说是立体事物的质地与分量,这里研究的是质感和量感。

一、质感的概念

质感是指材料的质地带给人们的感觉,是由材料的自然属性所营造的表面效果。

人们在造型的过程中必须借助某种材料,不同材料的质感有很大的差异,如不锈钢的质地给人以反光强、明快、硬朗的感觉,丝绸给人以柔软、光滑、高贵的感觉,木材的质感则让人感觉坚硬、温暖、非常实用。图9-1和图9-2所示都是由材质的性质、纹理、组织结构不同而产生的对比。性质、纹理、组织结构构成了视觉质感的材料要素,人的视觉、触觉、味觉经验等构成了视觉质感的心理要素,材料要素和心理要素是使人们产生质感的两个重要因素。

图 9-1　质感的对比　　　　　　　图 9-2　温暖的木材纹理

二、量感的概念

量感在这里可以理解为体积感、重量感、范围感、数量感、力度感等。物体的大小、占据的空间、秩序与方向、单一与整体、聚合与分散等方面，要求人们在构成的感觉中"量力而行"。量感分为物理量感和心理量感两个方面。

物理量感是可以通过测量的手段得到的，如长、宽、高、厚、重等，因而物理量感是实实在在的，是客观存在的，它与组成形态物体的材质有很大关系，相同体积、不同材质的形体所体现出来的物理量感是不同的。

心理量感是指人们受心理因素影响的视觉感受，是无法用物理手段测量的。心理量感是由物理量感导致的，这种感觉主要来源于人们日常生活中的经验。如一斤铁的感觉总比一斤棉花重，用纸折成的造型喷涂上金属漆后感觉重了。再如图 9-3 所示的雕塑作品，形态很饱满，材质是金属的，给人有分量的感觉，但实际上它是铝做的，而且是空心的，质量很轻。这就是不同材质和形态给人带来的心理量感错觉。

立体构成中研究的量感主要是心理量感，它是形体本身内力运动变化在人脑中的反映，创造心理量感就是要给形态注入生命活力，即让形态具有反映人类本质力量中前进的、向上的、积极的情感。给形态注入生命力的方法是创造形体的动感，如对外力的反抗感、生长感、一体感、速度感等，并通过形态对比产生视觉冲击力。好的立体构成作品，其量感应超出其作品形体本身，具有超出形体本身数倍的"磁场"，它的形体应充满张力，富有生命力（图 9-4 和图 9-5）。

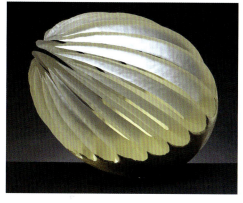　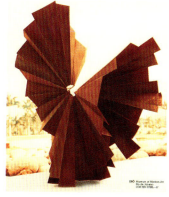　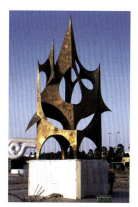

图 9-3　饱满的造型给人有分量的心理感觉　　图 9-4　有张力的构成造型　　图 9-5　有生命力的构成造型

三、量感的表现

1. 创造生长感

要想使形态具有生命力，生长感无疑是重要的表现形式。生长的过程是漫长而复杂的，从孕育、出生、发育、成长、成熟到复苏、再生，每个阶段都有不同的表现形式。对于造型者来讲，只要从中总结出一些形态产生的规律，将它运用到形态的创作中，就能够使人产生积极向上的精神力量。许多雕塑作品的创作都运用了生长感，从造型上看是下面大上面小，将自然界植物的扩张、伸展的感觉注入作品，使观者能够感受到物体内在运动的强烈趋势，如图9-6至图9-8所示。

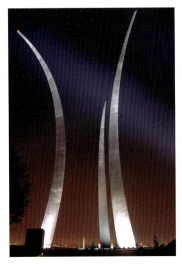 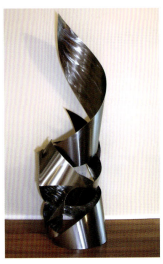

图9-6 有生长感的城市雕塑　　图9-7 有生长感的立体构成（一）　　图9-8 有生长感的立体构成（二）

2. 创造反抗感

物体受到压力变形后，其内部就积聚了恢复原形的反抗力，会有种向外的张力，这都是由极强的内力所产生的。根据这一原理，在造型创作时只要准确地把形体变形部分的力表现出来，就能创造形体对外力的反抗感，如图9-9至图9-11所示。

图9-9 被压缩的曲线有种向外的张力　　图9-10 被压缩的形体有向外的张力（一）　　图9-11 被压缩的形体有向外的张力（二）

3. 创造整体感

所有生物的肌体都是一个有机的整体，任何局部的变动都会带来整体的相应调节。这说明生

物体内的运动和表现具有一致性，并具有整体的统一性。依据这个原理，创造形态时也应强调整体感。整体离不开每一个单体或局部，每一个单体或局部都要服从整体，使形态具有整体感，如图 9-12 和图 9-13 所示。

4. 创造速度感

"生命在于运动"，速度感也是生命力的表现要素之一。速度感是人们对物体短时间内所移动距离的感受，它由节奏的快慢、运动轨迹的断连、运动方向的变化和旋转来实现（图 9-14）。

图 9-12　有整体感的造型（一）

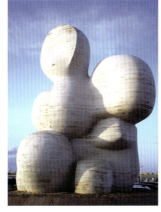
图 9-13　有整体感的造型（二）

图 9-14　用运动方向的变化和旋转实现造型的速度感

在创造静止形态时，可以通过各种渐变使其具有速度感。通常情况下，形态密集的节奏快，形态松散的节奏慢；连续的轨迹快，不连续的轨迹慢；方向渐变的运动快，方向突变的运动慢。速度快的，有活力、流畅、有现代感；速度慢的，稳重、庄严、有力（图 9-15 和图 9-16）。

图 9-15　有速度感的构成造型

图 9-16　有速度感的建筑造型

第二节　空间感

空间可分为内空间和外空间。在实体内的通透形式叫内空间；在实体外部与空虚的环境叫外空间。可以说，空间感的本质是实体向周围的扩张，是创造一种"场"，也就是创造一种不可视的运

【作品欣赏】立体构成的空间感

动。立体构成在这里主要指空间给人的心理感觉。这种空间心理感觉来自形体向周围的扩张，具体表现在以下几方面。

一、心理空间

心理空间是指人们对空间的心理感受，也称为虚空间，它是物质形态的空间实体向四周的扩张或延伸的结果，是实空间以外的空间部分。心理空间是人们对空间概念的宽泛意义上的联想，虽然不是客观的存在，却能给人以更大的想象创造空间。

二、间隙空间

间隙空间是指造型与造型之间的空间。由于相对的造型之间具有强大的引力，这种空间产生一种紧张刺激感。这种感觉意味着一种内力的扩张。面的紧张感与面和面之间的位置关系有关，线的紧张感与线的长短有关。当两个物体分离布置时，分离的距离是摆放的重要因素，应使两个物体之间有一个能构成一个整体的最合适的间隙距离。大于这个距离，会让人感觉松散、凌乱；小于这个距离，会让人感觉拥挤、堵塞（图9-17）。

图9-17　间隙空间构成

三、进深空间

使空间有进深感的表现手法有三种。等一种手法是通过加强透视感，即根据近大远小的原理，通过加速透视线的变化、加大透视角度及形体大小渐变等方法来增加进深感（图9-18）。

第二种手法是通过镜子反射来拓深空间感。还可以用两三面镜子互相反射，让原来的空间向不同方向扩展，以加强空间的进深感（图9-19）。

第三种手法是加强层次感，物体的互相遮挡是眼睛判断物体前后关系的重要条件，如果一个物体部分掩盖了另一个物体，那么这两个物体的空间位置都会被眼睛测量出来，如果遮挡的层次比较多，自然就会加强眼睛对空间的测量，空间进深感就会比较强（图9-20）。

图9-18　强调透视加强进深感

图9-19　利用镜子加强空间的进深感

图9-20　多层次遮挡可加强空间的进深感

四、拓扑空间

当在一片未知的树林中前进，一座奇特的建筑出现在面前时，人们无法理解它的内在空间，好奇心会促使他们走进去；当其内部空间忽然展示在人们面前时，他们就会有种豁然开朗的感觉，这种空间是无法预知的，称为拓扑空间（图9-21至图9-23）。

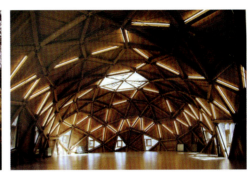

图9-21　远观建筑造型　　　　　　图9-22　走近已知的空间　　　　　　图9-23　进入未知的内部空间

第三节　肌理感

一、肌理的概念

肌理是指物体表面的组织纹理结构。"肌"指皮肤，"理"指纹理、质地。不同的物质有不同的物理属性，因而也就有不同的肌理形态，如柔软和坚硬、平滑和粗糙等。各种纵横交错、高低不平、粗糙平滑的纹理变化，表达了人们对设计物表面纹理特征的感受。

早在新石器时代，我国先民就会在器物上制造肌理效果，陶器就是通过采用压印法在表面压印绳纹等纹理进行装饰的；汉代的画像砖和瓦上也有草绳的纹样出现，这些都说明了人类从很早就开始了对肌理形态和不同材质的认识和利用。

在今天的设计中，对肌理的探索与发现仍是构思的重要源泉，我们在了解物体的同时，还要不断地开拓对物象更新的认识，使肌理能够更好地运用于现代设计。

二、肌理的分类

肌理从感觉上可以分为视觉肌理和触觉肌理两类。

（1）视觉肌理。视觉肌理是对物体表面特征的认识，一般是通过观看来区别的肌理，视觉效果比较强烈。如从高空俯瞰大海，蔚蓝的海面会通过视觉传达给我们海面的肌理感受。再如抬头看蓝天上衬托的云朵，虽然不能触摸到云，但通过视觉仍然可以感受到云朵特殊的肌理。视觉肌理就是这些不以触摸而是以视觉来感受的肌理，如大理石、布纹等。形和色是视觉肌理构成的重要因素，会给人带来不同的心理感受。平滑的大理石的肌理华贵、高雅，蜡染的布纹肌理则表现了浓郁的民族风情（图9-24至图9-26）。

图 9-24　自然界的视觉肌理　　　图 9-25　大理石纹理　　　图 9-26　蜡染布纹

（2）触觉肌理。用手抚摸有凹凸感的肌理为触觉肌理。触觉是人的一种特殊感觉，各种外界刺激，如冷、热、软、硬、滑、糙等，通过分布在皮肤的神经末梢传达到大脑，使人产生一种综合的感受，它比听觉、视觉更为复杂，是带给我们肌理感受的主要手段。如玉石的触觉肌理能给人以细腻、滑润的手感；枯木的触觉肌理给人以自然、老化的感觉；毛皮给人温暖、舒适的触感；鳄鱼皮像鳞片一样的外表则给人以粗糙的感觉（图 9-27 至图 9-29）。

图 9-27　木纹肌理　　　图 9-28　毛皮肌理　　　图 9-29　鳄鱼皮肌理

肌理从创造的角度还可以分为自然肌理和创造肌理两大类。

（1）自然肌理。自然肌理就是自然拥有的现实纹理，如木、石等没有加工所形成的肌理。

（2）创造肌理。创造肌理是由人工造就的现实纹理，即原有材料的表面经过加工改造，产生的与原来触觉不一样的肌理形式，是通过粘贴、喷洒、雕刻、压揉等工艺，再进行排列组合而形成的肌理（图 9-30 至图 9-32）。

图 9-30　创造肌理（一）　　　图 9-31　创造肌理（二）　　　图 9-32　创造肌理（三）

肌理在平面设计、服装设计、建筑设计中是不可缺少的要素。肌理应用得恰当可以使设计具有魅力。

三、肌理在立体造型中的作用

（1）可以增强立体感。若一个形态的表面和侧面分别用不同的肌理来处理，就可以增强造型的立体感和层次感。肌理的这一作用，是由肌理的形状和分割配置关系决定的。

（2）可以丰富立体形态的表情。不同的肌理会呈现形态不同的表情和特征。为更好地发挥肌理的这一作用，在立体造型时，常将肌理放置在视线经常看到的部位。

（3）具有提示功能。不同的肌理可表示不同的作用和用途，如瓶盖、旋钮、开关等特殊肌理会指导我们对它们的使用。为发挥肌理的这一作用，在立体造型时，可以将肌理布置在使用时常接触的部位。

需要注意的是，利用同类材料的肌理可产生协调统一的效果，但要避免单调和呆板；用不同材质的肌理会产生变化丰富的效果，但要避免散乱和无序（图9-33、图9-34）。

图9-33　木质材料做的立体造型

图9-34　不同材质做的立体造型

在立体造型中需要选择合适的肌理来表现作品，同时，肌理与造型、色彩之间的和谐统一也是创作一件好的立体造型的保证。

第四节　错觉感

人们在生活中常常会对事物产生不准确的判断，这就是一种错觉。错觉不单指视觉上产生的错误感觉，还指在触觉、味觉、听觉和心理上的错误感觉。"盲人摸象"指的就是在触觉中所产生的错觉。再如魔术就是利用光影、重叠、视点变动、空间进深、静止和运动等手段产生的错视。在立体造型中，同样可以让错觉感发挥作用（图9-35）。

综上所述，对以上这些立体感觉把握的准确性往往是设计成败的关键。设计师应该有意识地加强对立体感觉的把握，更好地控制作品传达给观者的视觉感情。只有这样才能做出符合人们情感需要的好设计。

图9-35　空间进深所产生的静止和运动的错觉

本章小结

本章依次从质量感、空间感、肌理感、错觉感四个方面,阐述了立体感觉及视觉情感对造型的重要性。

思考与实训

一、思考题

多寻找一些不同的材料,如金属、玻璃、毛皮、棉麻等,试分析不同材料的质感带给人的不同感受。

二、实训题

1. 制作能够充分表现量感的立体构成。

要求:

(1)作品高度不低于 25 cm;

(2)材料不限。

2. 以表现鲜活与老化、紧张与松弛、精致与粗犷等肌理感的对比为题材进行创作练习。

要求:

(1)作品大小不限;

(2)材料不限,但不少于 3 种对比。

CHAPTER TEN
第十章 立体构成的技术要素与步骤

知识目标

熟悉立体构成的技术要素与步骤。

能力目标

掌握立体构成的基本技术及工艺，提高对不同材料、工艺的感受能力和创造力，增强形体和空间创意能力，提高动手能力。

第一节 创意和计划

设计者在创作之初总会赋予立体构成作品以一定的设计意识和理念，而这种设计理念必须通过作品表达出来。因此，表达什么、如何表达就是设计者必须仔细斟酌的问题，而这个斟酌的过程就是设计者的创意过程，创意过程孕育立体构成作品的灵魂和生命，也从根本上体现设计作品的价值与审美。

设计者的创意来源多种多样，平时积累的大量经验有助于设计者进行形象塑造。设计者根据创意来源想象、创作出新的形象，并进行深入刻画（图10-1至图10-6）。

【知识拓展】立体构成造型方案构想

【知识拓展】造型方案构成

图10-1 创意设计（一）

图10-2 创意设计（二）

图 10-3　灯具创意（一）

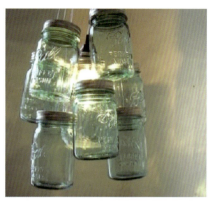
图 10-4　灯具创意（二）

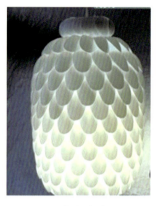
图 10-5　灯具创意（三）

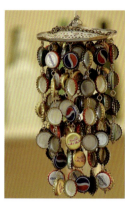
图 10-6　饰品创意

　　计划是将构思的意图与理念的表现具体化，并确定其形象的视觉语言表现。要从整体上考虑形象的造型、色彩及材料的选择、规格尺寸。计划的实施不仅要考虑主观因素，更要考虑客观因素，因为客观条件往往制约着设计作品的表现和制作（图 10-7 和图 10-8）。

图 10-7　概念图（一）

图 10-8　概念图（二）

第二节　图样与选材

　　将设计构思所表现的对象造型及大小绘制成图样，有利于不同部件的组装，并决定最终的组装方法，还能在整体上再一次检验设计构思及尺寸的可行性、正确性。

　　在此过程中，设计者可以不断产生新的构思，甚至可能产生新的设计方案。

　　材料的选择在设计创意形成之初就已经开始了，但随着设计的深入，具体操作实施的过程还会经历多次材料的对比选择。恰当的材料不仅能展现作者的设计创意，还能产生强烈的艺术感染力，与立体构成作品融为一体、相得益彰（图 10-9 至图 10-13）。

　　选材时必须充分考虑材料的特性、肌理效果、价格、加工的难易程度及充分利用情况，尤其是要将材料的质感与作品艺术风格相结合，同一设计采用不同的材料往往会有截然不同的作品表现（图 10-14 至图 10-16）。

图 10-9　设计材料（一）

图 10-10　设计材料（二）

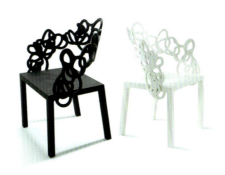
图 10-11　设计材料（三）

图 10-12　设计材料（四）

图 10-13　设计材料（五）

图 10-14　设计材料（六）

图 10-15　设计材料（七）

图 10-16　设计材料（八）

第三节　测量和放样

测量与放样是立体构成作品制作的两个相互关联的重要过程。测量是放样的基础，如果测量不准确，放样就可能使作品走样，也就不可能体现设计的意图和风格，只有测量准确，放样才有依据，才能忠实于原有的设计意图。测量需要工具，一般用直尺来量测物体、形状之间的距离。放样指精确地将设计图纸放大到选定的材料上，如果要制作数量较多且形状相同的部件，可先制作一个样板，以此样板为模板，将形状绘制于所选定的材料上。同时，在放样的过程中要特别注意材料的充分利用，避免浪费。

放样时必须针对各种不同材质的特性采用不同的方法。只有这样才能做到有效放大，不走样，为制作提供保证（图10-17和图10-18）。

图10-17 作品放样（一）

图10-18 作品放样（二）

第四节 初加工与精加工

放样完成，就可利用各种切割方法将材料加工成各种毛坯，这是初加工的主要任务。

切割可分为直线切割、曲线切割和钻孔等方式，选择何种方式进行切割主要依据材料及设计要求（图10-19至图10-22）。

图10-19 立体构成作品（一）

图10-20 立体构成作品（二）

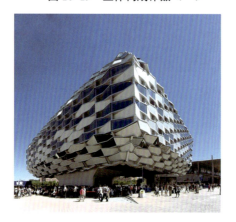

图10-21 立体构成作品（三）

图10-22 立体构成作品（四）

精加工即在初加工的基础上对各构件进行进一步的加工、打磨，并确定构建的完备性和组合的吻合性。在此基础上可将各构件进行进一步的加工、装饰，丰富作品的表现力。

第五节　成型与组接

成型是指通过不同的加工方法和工艺改变物体的形状，获得所需要的设计形态。在成型前，一定要根据所选用的材料，准备好成型的工具并选用最恰当的成型工艺（图10-23和图10-24）。

组接就是将经过加工成型的各部分材料或形态通过不同的组合方法接合成一个整体的过程。由于构件材料、形态、尺寸等方面的不同，其组装方法也不同。组接时要遵循科学、合理、简便的原则（图10-25和图10-26）。

图10-23　立体构成作品（五）

图10-24　立体构成作品（六）　　　图10-25　立体构成作品（七）　　　图10-26　立体构成作品（八）

第六节　抛光与上色

抛光就是指通过抛光打磨将组接完成的作品进行各接口的再一次咬合衔接，使接口处光滑平整（追求粗糙等特殊肌理效果的除外）（图10-27和图10-28）。

根据立体形态创意的需要，对有些设计形态进行色彩处理有利于增强其艺术感染力。而要达到理想的效果，除具备色彩基础知识和色彩表现技能外，还需对漆类材料特性有一定的了解，并掌握其操作要领和技巧。只有程序合理、操作到位，才能保证施色的质量（图10-29和图10-30）。

图 10-27 立体构成作品（九）

图 10-28 立体构成作品（十）

图 10-29 立体构成作品（十一）

图 10-30 立体构成作品（十二）

本章小结

本章介绍了立体构成的技术要素及步骤。在立体构成中，立体形态是透过外力作用和内力的运动变化所构筑的，形态构成就是以形态要素或材料为素材，按照视觉效果力学或精神力学原理进行组合，进行立体创造的设计构想。

思考与实训

尝试运用不同的材质对同一创意进行立体构成设计。

CHAPTER ELEVEN

第十一章 立体构成在设计领域的应用

知识目标
了解立体构成在各设计领域中的应用。

能力目标
熟悉立体构成在各类设计中的运用并合理借鉴和创新。

视觉构成规律对所有的艺术设计学科都具有指导作用，而立体构成由于具备高度的现实性，使得它与相关设计学科的联系更加紧密。甚至可以说，能否充分运用立体构成规律进行设计关乎设计的成败。正因为如此，在当代的许多艺术设计领域，立体构成都得到了广泛的应用。

第一节 立体构成在服装设计中的应用

在服装设计中，立体构成的实用性与艺术性高度统一的特点体现得非常明显。服装作为人的"第二层皮肤"，首先，要有保护作用；其次，出于效率和健康的目的要求服装必须适体、舒适；再次，服装又是人体外部的装饰系统，应起到美化人体的作用，所以服装也是功能和审美高度统一的艺术作品。在这一点上它与立体构成不谋而合。

由于服装设计需要基于人体结构进行设计，以展现人体美感为造型目的，所以不能随意地调整结构比例关系，但我们可以使用立体造型原则对其进行装饰、美化，以合乎人类共同追求的形式美法则来调整它的节奏和韵律，甚至可以运用视错觉原理来调整它的外观形态，弥补一些人体的不足。只有充分运用立体造型规律的服装设计才能满足人对美感的需求。现实生活中可以看到，无论日常服装还是展示服装，甚至舞台服装，无不带有立体构成的印记（图11-1至图11-5）。

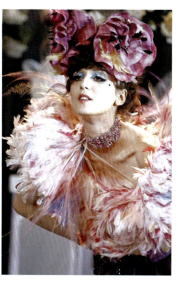

【作品欣赏】立体构成在设计中的应用示例

图11-1　服装设计中的立体构成（一）

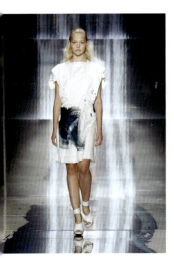
图11-2 服装设计中的立体构成（二）

图11-3 服装设计中的立体构成（三）

图11-4 服装设计中的立体构成（四）

图11-5 服装设计中的立体构成（五）

第二节 立体构成在包装设计中的应用

产品的包装设计主要应具有保护产品、方便储运、说明产品、美化外观、刺激需求等功能。在设计过程中这几大功能的体现都离不开立体构成规律的应用。为了方便储运，产品的外包装应该尽量节省空间，并且要有很强的秩序感；同时为了保护产品，需要坚固稳定的材料和结构，这些都是立体构成研究的基本内容。节省空间的形态一般都呈现简化的几何形，这正是立体构成的基础造型元素，而立体构成在研究空间形态问题时，是结合现实的材料和结构来进行的。包装设计应该体现产品的一些特点，这需要借助立体构成造型元素的视觉表意功能来实现。在挑选商品的过程中，消费者通常以视觉判断作为获取商品的重要依据，在关注产品品质的同时，会把更多的视觉注意力集中在产品的外观上，在满足使用目的的基础上会提出更高层次的审美体验要求。运用立体构成的艺术规律和美感法则进行产品的包装设计，能够在实现产品包装功能性的基础上提高其艺术含量与审美价值，满足人们多方面的需求。我们常常看到这样的现象：同样品质的商品在市场销售量上往往会有很大的差距，外包装设计得考究、漂亮的产品往往更受消费者欢迎。所以，运用立体构成研究的设计规律进行产品包装设计可极大地提升包装设计的品质（图11-6至图11-10）。

图10-6 包装设计中的立体构成（一）

图10-7 包装设计中的立体构成（二）

图11-8 包装设计中的立体构成（三）

图 11-9 包装设计中的立体构成（四）

图 11-10 包装设计中的立体构成（五）

第三节 立体构成在家具设计中的应用

随着时代的发展，立体构成艺术不断探求视觉规律和美学法则，不断为现代设计提供丰富的视觉体验。立体构成的视觉语言和思维方式，对家具设计产生了重要的影响。

家具是具有长度、宽度和深度的立体物，占据着三维空间。再者，由于家具设计是探讨人体与家具的造型、功能、尺度与尺寸、色彩、材料和结构之间关系及变化规律的一种造型手段，其目的是服务并满足人的行、走、坐、卧等活动要求，因此，人的活动需求必然决定了家具在三维空间中的立体造型形态。

在家具设计中，主要利用线形材料、面形材料及块形材料，按照重复、近似、渐变、辐射、特异及对比等构成法则，对各种材料进行加工并完成设计。家具设计造型，是以点、线、面、体为基本的形态要素，以对比与统一、对称与平衡、节奏与韵律等为形式要素，并综合材料要素和色彩要素来实现的各种造型活动。

在家具设计中，构成艺术主要解决造型创新设计问题，包括在设计中如何创造新的形象或形态，如何按照美的秩序和法则创造所需要的艺术造型，怎样处理形与形之间的关系等。构成艺术还能够通过不断地分割、组合，产生不同的组合关系，激发设计灵感，产生无穷无尽的新的造型作品，从而丰富家具设计的表现空间和形式，增强艺术感染力。

家具设计的主要构成艺术要素是空间要素和材料要素，最后的形态都是通过材料和空间来体现的。

空间要素是指家具设计具有虚与实的非平衡空间意象，虚实空间同时存在于一个形态中，虚空间存在于实体空间的空缺部分。家具造型中的面、块等元素在旋转、围合时往往都会产生空间的张力，其"留白"的虚空间是对实体形态的有力补充，从而形成虚实相生、互相渗透的效果和特定的空间意境。这使得家具形态的空间感更加突出和强烈，表现形式和效果更加丰富，并具有文化神韵层面的更深层次的意象空间的表达。

在家具造型设计中常见的材料是板材。不同材料的运用，会影响作品的视觉和触觉感受。家具造型使用的主要材料有木材、钢铁、塑料、石材、有机玻璃等。家具设计形态中的面材一般是由块材转化而来的，如木材经过刨削、锯割、雕刻、弯曲及组合处理后形成各种家具板材。家具用材属

于硬质面材,其特点是具有很好的韧性和刚性。由于家具需要具备一定的承载能力和抗冲击能力,因此这种硬质面材能够满足家具内在的功能要求。

新材质的发现与运用对于家具的创新设计具有重要意义。要做出更好的家具设计,不应拘泥于材质,也不应被材质限制。材料和空间要素作为构成艺术实现的载体和基本要素,在家具设计中具有同样重要的作用(图11-11至图11-18)。

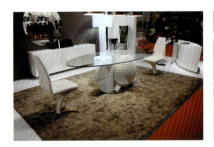
图11-11　家具设计(一)

图11-12　家具设计(二)

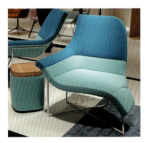
图11-13　家具设计(三)

图11-14　家具设计(四)

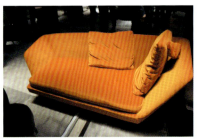
图11-15　家具设计(五)

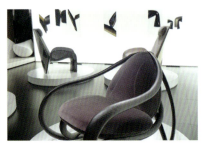
图11-16　家具设计(六)

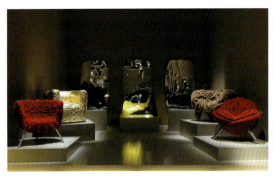
图11-17　家具设计(七)

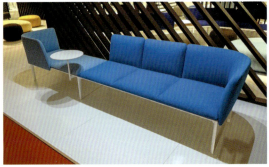
图11-18　家具设计(八)

第四节　立体构成在建筑设计中的应用

建筑是人类为了利用空间、使用空间而从自然空间中限定、切割出来的,以满足人的生存、安全需要为基础实用价值的立体构造物。随着人类的进步以及心理需求的提高,人们已不再满足于建筑的基本功能,而是将文化、艺术等元素融入建筑的外观造型,产生了建筑造型设计。建筑造型设

计是以空间为造型元素的艺术，而空间是立体构成的一个基本造型元素，结构也始终是立体构成研究内容的重要组成部分。并且建筑造型设计是以美化建筑外观形态为目的的，也是一种艺术形式，这些都与立体构成的研究内容相符，所以，建筑可以说是立体构成的实践形式。为了合理地利用空间，建筑在对空间加工的构成中体现了很强的秩序感，而立体构成中的典型美感形式也是建立在秩序美感的基础之上的，这一切都使得在建筑造型设计中应用立体构成的原理及形式美法则成为必然（图11-19至图11-23）。

图11-19　建筑设计中的立体构成（一）

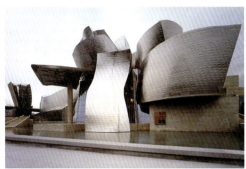
图11-20　建筑设计中的立体构成（二）

图11-21　建筑设计中的立体构成（三）

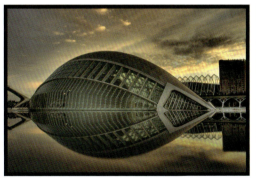
图11-22　建筑设计中的立体构成（四）

图11-23　建筑设计中的立体构成（五）

第五节　立体构成在城市雕塑设计中的应用

城市是人群高度密集、人类活动相对集中的社会区域，人类在城市中生活生产，在不断创造社会物质财富、满足生存需求的同时，创造了大量的精神财富，用以满足人类更高层次的心理需求，并逐渐发展出了独特的城市文化系统，城市雕塑则是其中重要的组成部分，也是人类精神需求的重要组成部分。

城市雕塑是雕塑艺术的一个分支，是公共空间造型艺术的一种，它所传达的信息的受众是城市中各阶层的人群，这就要求它所承载的视觉信息满足社会上大多数人共同的审美需求。而立体构成研究的正是基于人类生理、心理方面的共同的视觉规律，能代表大多数人对美感的统一认识，能体现人类在精神文化方面的共同审美需求（图11-24至图11-28）。

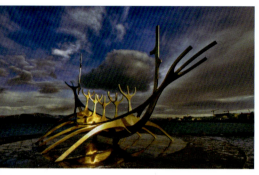

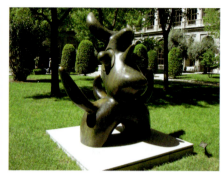

图 11-24　城市雕塑设计中的立体构成（一）　　图 11-25　城市雕塑设计中的立体构成（二）　图 11-26　城市雕塑设计中的立体构成（三）

图 11-27　城市雕塑设计中的立体构成（四）　　图 11-28　城市雕塑设计中的立体构成（五）

第六节　立体构成在展示设计中的应用

　　展示设计是为了将展品中所蕴含的视觉信息、情感因素更快更好地传递给接受者而出现的视觉艺术形式。它是一种为表述展品的特点，在一定的时间里，将与展品相关的信息按照合理的安置方法展示在特定的立体空间范围内，用以解说展品并吸引人群的艺术形式。所以，展示设计也是一种空间造型艺术，不仅展品的展示需要特定的空间，而且在展示的过程中还需要有人参与其中并对展品进行各种角度的欣赏；同时，为了视觉的效率与美感，展示设计空间形态的切割、辅助设施的造型和安置、光色环境的设置，不但要突出、表述、美化展品，还要符合人的立体视觉规律和满足人的审美需求。只有充分、合理地运用立体构成规律，才能使展示设计获得更好的视觉传达效果（图 11-29 至图 11-36）。

图 11-29　展示设计中的立体构成（一）

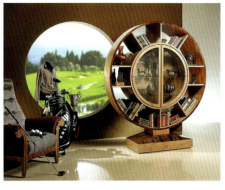
图 11-30　展示设计中的立体构成（二）

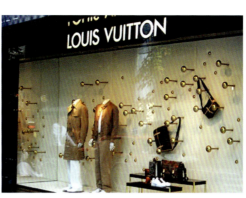
图 11-31　展示设计中的立体构成（三）

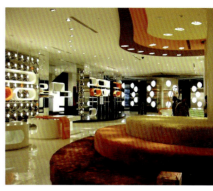
图 11-32　展示设计中的立体构成（四）

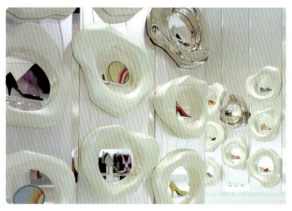
图 11-33　展示设计中的立体构成（五）

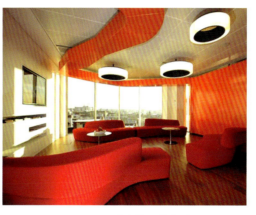
图 11-34　展示设计中的立体构成（六）

图 11-35　展示设计中的立体构成（七）

图 11-36　展示设计中的立体构成（八）

第七节　立体构成在工业产品设计中的应用

　　立体构成在工业产品设计中的应用体现为抓住产品形态、形式的形成原因及规律，在不同条件下，对多种方案进行筛选和优化，创造并确立产品形态。工业产品设计在发展中被更多地注入了精

神和文化内涵。工业产品设计是一门科学技术与艺术相融合的学科，立体构成的原理被广泛地应用于其中（图 11-37 至图 11-42）。

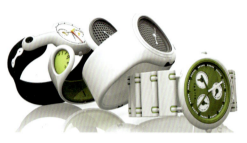

图 11-37　工业产品设计中的立体构成（一）

图 11-38　工业产品设计中的立体构成（二）

图 11-39　工业产品设计中的立体构成（三）

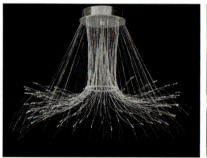

图 11-40　工业产品设计中的立体构成（四）

图 11-41　工业产品设计中的立体构成（五）

图 11-42　工业产品设计中的立体构成（六）

本章小结

本章主要介绍了立体构成在各设计领域中的应用。立体构成的实际应用是多元化的，特别是在视觉元素、视觉形态倍增的当代社会，运用好立体构成的相关知识已经成为现代社会应用领域的客观要求。

思考与实训

一、思考题

结合自己的日常生活分析立体构成在各个设计领域中的应用。

二、实训题

选定一种现有的商品，综合运用立体构成的各种表现手法为其设计一种包装。

要求：

（1）作品大小不限；

（2）能够提升商品的品质。

CHAPTER TWELVE

第十二章　作品欣赏

作品欣赏如图12-1至图12-61所示。

一、服饰设计

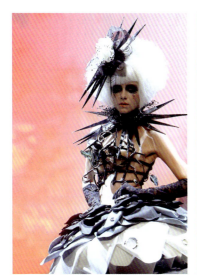

图12-1　服饰设计（一）

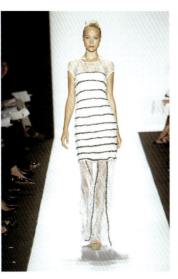

图12-2　服饰设计（二）

图12-3　服饰设计（三）

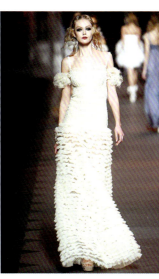

图12-4　服饰设计（四）

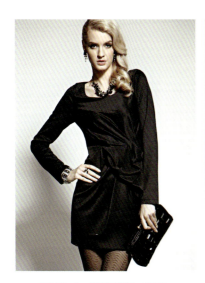

图12-5　服饰设计（五）

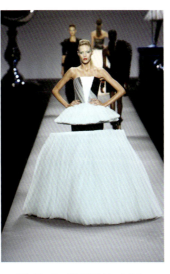

图12-6　服饰设计（六）

图12-7　服饰设计（七）

图12-8　服饰设计（八）

图 12-9 服饰设计（九）

图 12-10 服饰设计（十）

图 12-11 服饰设计（十一）

图 12-12 服饰设计（十二）

二、日用品设计

图 12-13 日用品设计（一）

图 12-14 日用品设计（二）

图 12-15 日用品设计（三）

图 12-16 日用品设计（四）

图 12-17 日用品设计（五）

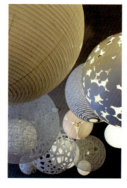
图 12-18 日用品设计（六）

图 12-19 日用品设计（七）

图 12-20　日用品设计（八）　　　图 12-21　日用品设计（九）　　　图 12-22　日用品设计（十）

三、展示空间设计

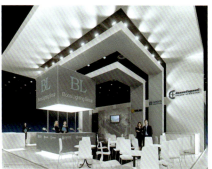

图 12-23　展示空间设计（一）　　　图 12-24　展示空间设计（二）　　　图 12-25　展示空间设计（三）

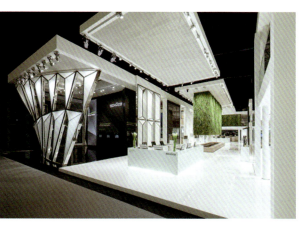

图 12-26　展示空间设计（四）　　　图 12-27　展示空间设计（五）　　　图 12-28　展示空间设计（六）

图 12-29　展示空间设计（七）　　　　图 12-30　展示空间设计（八）

四、建筑设计

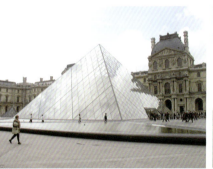
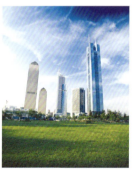

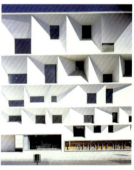

图 12-31　建筑设计（一）　　图 12-32　建筑设计（二）　　图 12-33　建筑设计（三）　　图 12-34　建筑设计（四）

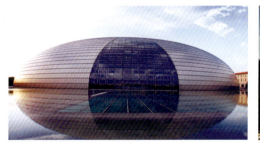
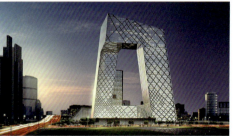

图 12-35　建筑设计（五）　　　图 12-36　建筑设计（六）　　　图 12-37　建筑设计（七）

五、产品设计

图 12-38　产品设计（一）　　　图 12-39　产品设计（二）　　　图 12-40　产品设计（三）

图 12-41　产品设计（四）　　图 12-42　产品设计（五）　　图 12-43　产品设计（六）

图 12-44　产品设计（七）　　图 12-45　产品设计（八）　　图 12-46　产品设计（九）

图 12-47　产品设计（十）　　　　图 12-48　产品设计（十一）

六、家具设计

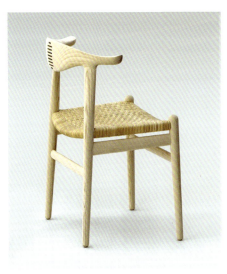

图 12-49　家具设计（一）　　　　图 12-50　家具设计（二）

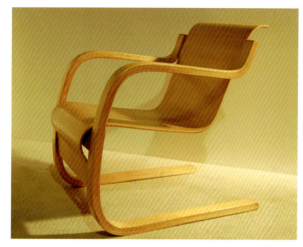
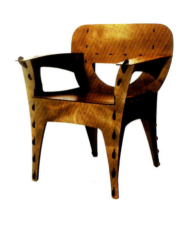

图 12-51　家具设计（三）　　　　　图 12-52　家具设计（四）

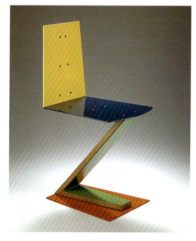
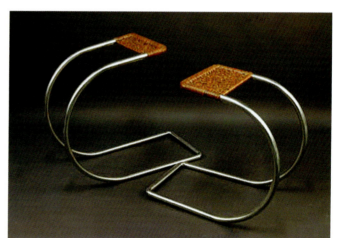

图 12-53　家具设计（五）　　　　　图 12-54　家具设计（六）

七、雕塑设计

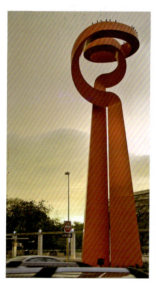
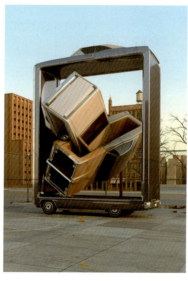
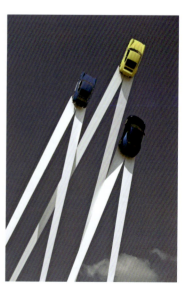

图 12-55　雕塑设计（一）　　图 12-56　雕塑设计（二）　　图 12-57　雕塑设计（三）

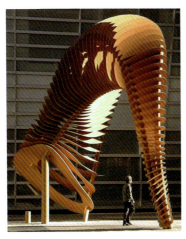

图 12-58　雕塑设计（四）

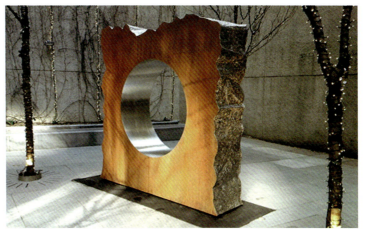

图 12-59　雕塑设计（五）

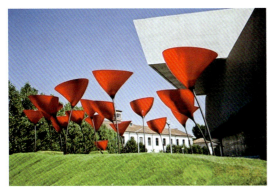

图 12-60　雕塑设计（六）

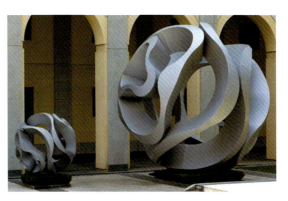

图 12-61　雕塑设计（七）

参考文献

[1] 李春. 西方美术史教程 [M]. 西安：陕西人民美术出版社, 2002.

[2] 赵殿泽. 立体构成 [M]. 沈阳：辽宁美术出版社, 1991.

[3] 徐文. 立体构成课题研究 [M]. 沈阳：辽宁美术出版社, 2005.

[4] 魏婷. 立体构成 [M]. 重庆：西南师范大学出版社, 2006.

[5] 韩巍. 形态 [M]. 南京：东南大学出版社, 2006.

[6] [美] 鲁道夫·阿恩海姆. 艺术与视知觉 [M]. 滕守尧, 朱疆源, 译. 成都：四川人民出版社, 1998.

[7] 王安霞. 构成设计立体篇 [M]. 武汉：武汉理工大学出版社, 2005.

[8] 辛华泉. 形态构成学 [M]. 杭州：中国美术学院出版社, 1999.

[9] 钱涛. 立体构成 [M]. 合肥：合肥工业大学出版社, 2004.

[10] 陈剑生, 舒燕. 设计与实务新向导——立体构成 [M]. 上海：上海书店出版社, 2008.

[11] 李福成, 钟声. 立体形态设计基础 [M]. 上海：上海书店出版社, 2007.

[12] 深圳市南风窗文化发展有限公司. 前沿酒店 [M]. 长沙：湖南美术出版社, 2008.

[13] 黄健敏. 阅读贝聿铭 [M]. 北京：中国计划出版社, 1997.

[14] 黄健敏. 贝聿铭的艺术世界 [M]. 北京：中国计划出版社, 1996.

[15] 沈黎明. 现代立体形态设计 [M]. 上海：东华大学出版社, 2004.

[16] [日] 细川修. 设计基础实技：立体 B[M]. 武汉：华中科技大学出版社, 2005.

[17] 王璞. 立体构成 [M]. 南京：南京大学出版社, 2016.

[18] 司化, 周弘宇. 立体构成与应用解析 [M]. 2版. 北京：中国建材工业出版社, 2016.

[19] 边少平, 薛慧峰. 立体构成 [M]. 南京：南京大学出版社, 2015.

[20] 廖师思, 李敏. 立体构成 [M]. 哈尔滨：哈尔滨工程大学出版社, 2014.